江湖续谈

连阔如 著

贾建国 连丽如 整理注释

生活·讀書·新知 三联书店

Copyright © 2023 by SDX Joint Publishing Company.
All Rights Reserved.

本作品版权由生活·读书·新知三联书店所有。
未经许可，不得翻印。

图书在版编目（CIP）数据

江湖续谈 / 连阔如著；贾建国，连丽如整理注释 . —北京：
生活·读书·新知三联书店，2023.6　（2025.1 重印）
ISBN 978-7-108-07681-6

Ⅰ.①江… Ⅱ.①连… ②贾… ③连… Ⅲ.①曲艺史-
史料-中国②杂技-史料-中国③武术-史料-中国
Ⅳ.① J809.2

中国国家版本馆 CIP 数据核字 (2023) 第 104825 号

责任编辑	张　龙
插图绘制	于连成
装帧设计	康　健
责任校对	张国荣
责任印制	卢　岳

出版发行　生活·讀書·新知 三联书店
　　　　　（北京市东城区美术馆东街 22 号 100010）

网	址	www.sdxjpc.com
经	销	新华书店
印	刷	天津裕同印刷有限公司
版	次	2023 年 6 月北京第 1 版 2025 年 1 月北京第 3 次印刷
开	本	720 毫米 × 1020 毫米　1/16　印张 14
字	数	150 千字　图 50 幅
印	数	6,001 - 8,000 册
定	价	58.00 元

（印装查询：01064002715；邮购查询：01084010542）

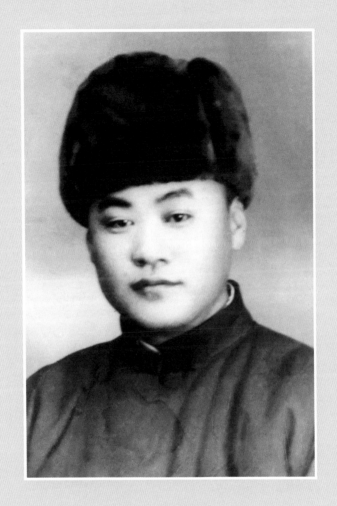

连阔如（1903—1971）

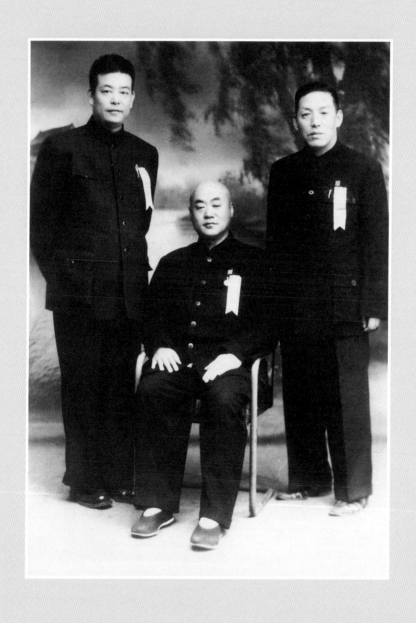

连阔如（中坐者）、曹宝禄（左）、白凤鸣（右）
于国庆观礼后合影

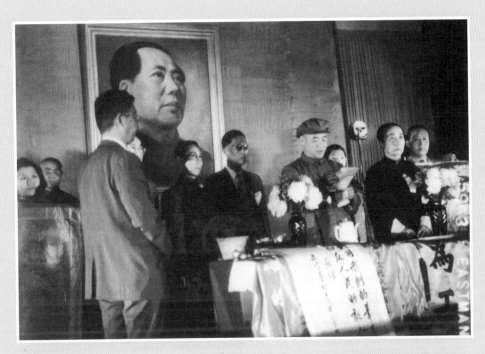

1950年5月，王瑶卿（右二）、老舍（左三）、连阔如（右四）在北京市第一届文代会上

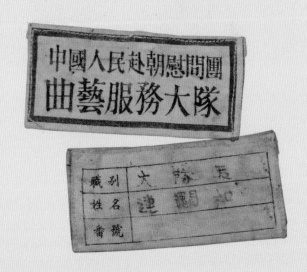

连阔如担任中国人民赴朝慰问团曲艺服务大队大队长，图为缝在衣服上的标牌

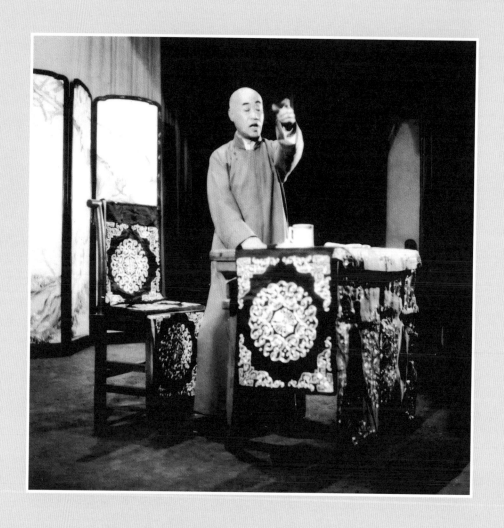

1962年，连阔如在天桥曲艺厅说书

宣武说唱团部分演员合影。站立者左起为刘鹤云、高豫祝、傅阔增、连阔如、徐雯珍，蹲者为陈荫荣

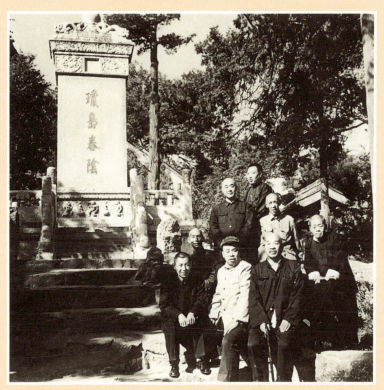

宣武说唱团部分演员合影。后排左起为连阔如、陈荫荣、傅阔增，前排左起为关顺鹏、刘如川、梁瑞俊、高豫祝、刘鹤云

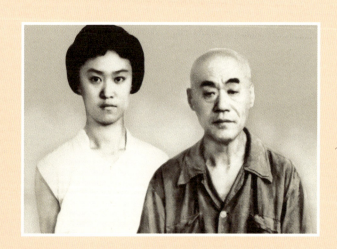

20世纪60年代的连阔如、连丽如父女合影

北京市戏曲界讲习班徽章　　　　　　北平市各界代表会议纪念章

国庆观礼纪念章　　　　　　中国文学艺术工作者第二次代表大会会徽

连阔如参加各种会议和活动的纪念章

《故都菊讯》,《新天津》1935年3月14日第13版

《聆歌杂谈》,《现代日报》1937年1月31日第3版

连阔如连载于《新天津》《现代日报》文章之影印件

连阔如简历

我们的家史

在满片刚兴时，有满族汉军八旗、蒙古八旗、满洲八旗等（即镶黄旗、正白旗等等），我家是父系。被编入清军汉族（即汉族），后随清兵入关征伐。灭亡大明朝。江山用清汉八旗四面包起来。我家世世代代给清王朝当兵。我父亲与我伯父叔父亲弟兄都是当兵吃粮的老样式。听说我父亲号止堂，敬的毛笔帖式是上司的姓字。

我们家就住在东直门和安定门一代地方，我不到二十岁，离京40里就有骑兵生活。我家是满族旗人。

我是满族旗人的儿子，1903年秋我诞生在安定门外花园门牌不知道30号的满族旗人的家中。

我的姓名溯下

曾叫镜珍、毕连寿、毕仲三、连阔如、乐天居士、连姓雪。

我亲兄弟三人，并无姐妹。也无叔伯。因为父亲凌深是我们出生了。我大哥单镜玺，我二哥津镜璋，我叫毕镜珍。这是我伯满族旗人在旗下使用时野上老姓毕姓氏的姓名。

直到今天我大哥77岁了，还叫毕镜玺，我二哥还叫毕镜璋（68岁）。

我大哥和我是同山的兄弟。我前母亲是1900年死去的。我外祖母是个老寡妇，只有我母亲一个独生的女儿。童子年怕死，就在她还活着时给我父亲做续弦。不到四年生下二哥后，又有我未生前一月，我父亲因病去世了。我父亲死生的我叫做养生儿。

毕连寿

在我外祖母和我母亲苦心抚养下，我大哥从小当初旗兵（安定门中）。我家能住安定门外火头庙东的两间房，我和二哥在安定门南大街书店，他的字号单连福，我叫毕连寿（上半年学就念不起了）在学生堂（第一次）。

毕仲三

我十三岁时往天津找我母亲，没找着。回来欠路费回家，店主人们把我到北开小栗，又因是病住同寿堂的店治病，不久病痊。就在北开小演里40号同寿堂三年学满了。大家不用三儿按老住工。我未满廿岁就在台南市场摆摊看香，半年回京后发号买同寿堂，就照人壮信卷。在外到京起都是迁至小学徒。做到外廊，只因没有本钱摆摊难，筹划没有本。我的旗人好名少姓我连毕有人合造了毕。字仲三。摆卦摊时我就叫毕仲三，直到我廿五大党在北京天桥摆卦摊时，都叫毕仲三。

连阔如

北京说评书的艺人，各有门户支派。我要拜这行，必须拜师入门，不然，评书界不准我说书。我是这样封建行会制度的限制，不得拜师入门，经人介绍。意有师，在鲜市咪香斋饭庄摆酒道行拜师礼，师父们是王杰魁商起，给我起名连阔如！（凡字的连辈都是阔字的）人从此我说评书为业，艺名叫连阔如了。

乐天居士

我曾会批儿家。因为在小公报上送批儿家，不愿人知道是我就属于乐天子，后来我在家给人批八字就叫乐天居士。

云游客

廿五大党在北京天桥摆卦摊时，都叫毕仲三。

连阔如自撰简历手稿

西康省的气候

高原以昼夜为变
河谷因纵横判冷燠
坝坝随高低定温度
山谷以阴阳判寒暄

西康高原区绝大部分为剧烈大陆的气候，日中甚热，夜间则冷。夏季晴日午后三时常达摄氏表二三十度，日落降至十一二度。冬季土坯冻结深达三四尺许，温泉流出地面即疑，不均热候常生摄氏表零下十余度。山夹峪居地域大部分为V形之长湾，其两侧因高度差而判隔悬殊，如泸定大渡河面海拔一千一百米，其左右峰高山已有达五千以上，

即较低之山亦去海拔三千米左右，故当春夏之交河面气温已卅度岸上山高处才十六度，极高山上则零度以下。又河谷南北间者绝不温暖，东西间者绝不寒冷，如康定甭雅江上海拔纬度俱相若，而雅江气候温和蔬菜菠菜，康定则寒冷多，其为纵谷其一为横谷，正如古人诗二首，如上。

行程四时之不同
正二三四月主刮山风五六累得哭，
七八九正好走，十冬腊冻得狗爬。
(一) 康地饮水，泥滩中之水，不可饮，山上涌水，可饮，可饮含矿质更能助健康。做好携水壶太阳镜，以免受雪的紫光线刺激眼睛。

《西藏日记》手稿

连阔如的三段绝版录音

各种版本的《江湖丛谈》

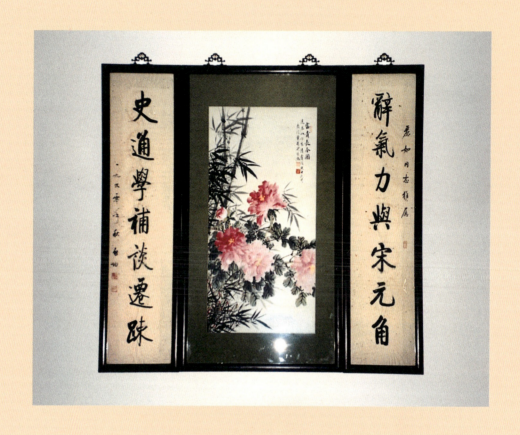

启功曾为连派评书题词:"辞气力与宋元角,史通学补谈迁疏。"

目 录

序……………1
出版说明……………3

《江湖续谈》之一：《新天津》连载内容

北平的"老荣"……………3
相声源流……………8
无臂奇怪艺人万能脚访问记……………16
神秘的渣子行……………23
摆棋式的：木花子……………29
鼓书之派别·与滑稽大鼓之源流……………34
故都名刹白云观一瞥……………40
白云鹏访问记……………49
故都菊讯……………56
"扫苗儿"的今昔观……………60
旧都天桥滑稽戏专家云里飞……………65
江湖艺人——挂子行……………68

鼓界硕果——刘宝全与白云鹏绝艺之别……………71
估衣行……………76
都市中的骗术："打走马穴"的把戏……………80
江湖艺人：挑将汉的内幕索隐……………85
《戏迷传》之源流……………87
艺人规律——最忌之八大快……………91
江湖艺术："彩立子"与"千子"……………94
徐狗子与万人迷……………96
开梨园之新纪元　余叔岩再作新郎……………105
江湖骗术：双识簧——相面先生把戏之一种……………109

《江湖续谈》之二：《现代日报》连载内容

聆歌杂谈……………117
　张寿臣小蘑菇师徒共享大名……………117
　焦德海焦少海小龄童……………118
　人人乐的暗春……………121

人人乐的《醉鬼还家》…………122
百鸟张之口技…………124
张君沈君新时代之口技…………125
黄辅臣之双簧…………126
鼓界名人白云鹏…………131
鼓界中之三白…………134
方红宝色艺惊人…………136
梅花大王金万昌…………137
金万昌之三绝…………138
金万昌之五音联弹…………139
鼓界后起之秀曹宝禄…………141
北平的杂耍馆子与落子馆儿…………143
天桥的落子馆…………148
北平的落子馆…………151
落子馆中拿扇子的…………153
大鼓的源流…………154
谭俊川与宋少臣之技艺不同…………155

大鼓单弦中的十三道辙…………157

滑稽单弦群信臣…………161

评春两做的艺人…………163

范瑞庭之春中串戏…………165

书痴之迷…………166

社会调查之一 老豆腐锅伙…………167

评书问答…………169

附录 连阔如先生谈艺记录…………175

序

父亲的理念是超前的,是符合历史发展进程的,父亲是爱国的!这一点我深信不疑,我和您一样,热爱伟大的祖国,热爱祖国具有丰厚底蕴的文化。

父亲的为人深深地印在我的脑海里,只要能做,您就一定要做,为国家、为同胞去寻找去努力去工作,哪怕是受到伤害也在所不惜。

父亲的《江湖丛谈》受到广大读者的关注和持续热议。作家王蒙先生说,连阔如先生的《江湖丛谈》为我们打开了陈旧中国的一个全新世界,令人叹为观止。

本书的主体内容,是国家图书馆的于涛先生不惜牺牲休息时间翻看民国时期的报纸,一页页地记录下来的。这是我父亲在做编辑时留下的资料,是《江湖丛谈》内容中没有提及的,是那个时期人们真实的生活写照。为了让现在的读者更好地感知揭秘民国时期江湖内幕的评书艺人的勇气与胆识,我和老伴把父亲的一段段文字加以注释整理出版。把您的布衣之心交予读者阅读和理解,这是我们作为子女孝顺父亲的最佳方式。

在整理父亲留下的唯一的、弥足珍贵的1953年11月20日于中国作家协会的讲座录音时,我深深感受到严师父爱。可以告慰父亲在天之灵的是,我每时每刻都在沿着父亲指引的路努力前行。

在此，我替父亲感谢于鹏先生、三联书店领导及工作人员的辛苦付出！感谢三联书店在我父亲诞辰一百二十周年时出版此书，让我完成了心愿。

连丽如于朝杖之年　癸卯仲春

出版说明

本书内容主要来自20世纪30年代连阔如先生在《新天津》《现代日报》两份报纸上的连载文字。其时的语言习惯、用字与修辞规范，与今日有一定差异。本着保存历史资料的目的，在整理出版本书时，原文确实错误、表述明显不符今日之出版规定的情况，予以必要修改。其余表述则一仍其旧。特此说明。

《江湖续谈》之一
《新天津》连载内容

北平的"老荣"

北平这个地方，是北方的一个大消耗场，早先年这里是一个建国的都城，华洋荟萃，万商云集，实在是一富庶之区，文化的中心地。社会间一切的进化，也就日臻于繁华，关于这里边鬼祟的事，是层出不鲜，光怪陆离，真有令人不可思议者，所以社会里黑幕的事，触目尽是。在这黑幕重重的社会里，尤属"小绺（xiáo liǔ）儿"（小偷儿）为最，总名调（diào）侃儿叫作"老荣"（小偷），又名"镊子把（bǎ）"，他们的法术则也就随着精妙的不可测了。今就先将"镊子把"简略一谈，即可晓得其间秘密的巧妙，又可使人们有所警惕。按他们唯一的本领固然是绺（liǔ，偷）窃，所以各娱乐繁华之场、公园内，以及火车上、电车上，凡是人们聚集的所在都有他们的踪迹，施展绺窃的伎俩。虽然任凭你怎样的防备，只要是你一露白，他们是变着法儿算计你。各娱乐繁华的场所，纵然遍处标有"留神扒手"的牌示，可是彼辈的踪迹仍不免潜伏其间，被绺的人仍然是屡见不鲜。谈起他们的头儿，调侃儿叫"瓢把子"（这行人的头儿），凡是他们绺来的钱财或物件，无论是贵是贱、或多或少，必先都交给"瓢把子"手里寄存着，收藏三天，意思为是防备丢的主儿遇着有权势的，追究过紧，到了无法通融的时候，以便将原物归还失主，免却地方官人跟着担不是。要是过了三天，这样物件没有人找啦，就晓得失主没有多么大

的劲儿，便将它"挑（tiǎo）喽"（把物件卖出，调侃儿叫"挑喽"），"挑喽"之后把钱均分，调侃儿叫"均杵"。"瓢把子"虽是坐地分赃，可是他们跟"老柴家"（调侃儿就是官人）都得有相当的联络，不然一定要受限制的。"瓢把子"既跟"老柴家"有联络，所以"瓢把子"就以他（指"老柴家"）为护身符了，若遇着有事的时候，"瓢把子"则必要奔走设法，使他们不致受重大的痛苦，能够大事化小，小事化无。所以做"镊子把"的，也有一定的所在地，譬如甲地的"镊子把"来到乙地，必须先拜见乙地的"瓢把子"，然后才能到各处去施展手术去。

若是由甲地而来，不拜见乙地的"瓢把子"，暗地里去施展绺术，倘若叫"瓢把子"瞜（lōu，看）见或是晓得啦，则必要告知"老柴家"，把他捉到官里去，依法讯明以后判处罪刑，非但乙地不能够再去，甲地里也不能够度其"镊子把"的生活啦。"瓢把子"既然是跟"老柴家"有联络，"老柴家"能够白白的尽义务吗？倘要担了包儿，岂不是太冤枉？所以也有他们的好处。凡是"镊子把"弄来的钱物，"老柴家"也跟着"吃摽（biāo）杵（钱）"，调侃儿就是跟着花用。按"老柴家""吃摽杵"这件事情，到了各省市、各镇集、各大商埠，早成为一种惯例，虽然是都知道，无奈没法儿取缔他，是亦官场中无善法肃弥之一因也。

谈到各国租界里的"老柴家""吃摽杵"的法儿，更厉害啦，他们倚仗着外国人的势力，益发肆无忌惮了。任凭你有多么大的权势，"镊子把"将你的财物绺了去，往租界一溜，跟租界里的"老柴家"、"均杵"（分钱），你就算认倒霉啦。所以租界里的"镊子把"穿着既阔绰，派头又十足，出入于贵族化之茶社、市场，谁还能够目之为小绺呀？因为这个缘故，他们的胆子可也就随着大啦。还有一种"镊子把"，架着身着制服的

军人做他们的护身符,调侃儿说叫"海(hāi)冷",俗话说是当兵的,文学人谓之为丘八爷。在他们要施展手术的当儿,"海冷"在他身旁一站,等他施展完了手术,架着帮儿一走,就是你知觉了也没有办法。

不幸"醒了攒(cuán)儿啦"(明白过来了),俗说就是丢主知道啦,钱物他已经得去,当时就来个"仙传道",将钱物交给别人拿走。即便就是瞧见,向他一质问,这时候他身旁的"海冷"早已向前打搅,没等你说完理由,就硬说你诬赖好人,先将你揍一顿。这时候"镊子把"乘空儿早就溜之乎也,丢钱惹气挨顿揍,这是何苦?所以有一种人是冷热粘子(调侃儿称观众叫粘子)不踪(谐音),就是热闹地方围着一圈子人,不往里边钻挤,自然就没有"折托儿"(丢东西,折读蛇)的事啦,俗说就是绝不能丢什么。各繁华场所吃生意的,必先把粘子(观众)粘好喽,然后才能够说哪,你要一挤进去,直眉瞪眼,听他用话把你粘住,这时候"镊子把"可就得了手儿啦。冷热粘子不踪,大概必是受过害的,身子一要进前,心里早就唏儿攒(cuán)儿(俗说害怕)啦。

"镊子把"跟"海冷"在一够同行,吃喝零用由"镊子把"供给,调侃儿叫作"海冷吃老荣(小偷)的摽杵(钱)"(就是当兵的分小偷的钱花)。他们要闹得不得了的时候,也要入伍从戎,穿着军衣为护身符,然免不了操他"镊子把"的勾当。在他们要是被"老柴家"、"搭下去"(就是被逮走了),受罪刑固然是法律所当然的,军纪因为他们可就蒙了大影响啦。在华北各省市各大商埠,目睹眼见"老柴家"勾串着"镊子把""吃摽杵",实在是件可恨的事。他们狼狈为奸的黑幕令人切齿,手术的稳妙精巧,则令人不寒而栗,负地方之责者,无暇认真取缔这事,且又防不胜防的,所以彼辈之为害社会实非浅鲜,是又非数语所能够道破的。

要说北平这地方"老柴家"跟"锞子把"是绝没有联络的，现在举出一个例子来，便可以证明啦。在天津有一赫赫大名的"锞子把"，名唤"于黑儿"，他的服饰非常的阔绰，俨若政宦，终日在各娱乐场里、小班里挥霍甚豪，日须数百元之消耗，积至一月，其数亦可惊人。"于黑儿"既这样的挥霍，他的手术自然必得高妙，专意的是在窃"火码子"，调侃儿就是有钱的阔人。哪一次得了手就是几千元，少则亦须数百元，遇着个几十块钱的主儿呀，他简直的连瞧都不瞧，更谈不到绺你啦。华北各省常有他的踪迹，北平、武汉、天津、浦口各路亦时显他的身手，唯独北平这个地方，他是很羡慕的，可恨是没有赏鉴过的，自己很引为是件憾事。所以在前几年间，他便冒着险来到北平，要论他的穿着派头儿，绝不能够惹人注意的，孰料不出三天的工夫，竟被北平的侦缉队探子给"搭下去"啦，调侃儿就是追获。他先后来到北平两次，不惟分文未得，且竟被逮去两次。所幸他在外面很有点走动，所以不久就被释放，返到天津向人表示说：北平这个地方"眼学真好"。

（《新天津》1935年1月3日第13版、第14版，1月4日第13版、第14版，1月5日第13版、第14版）

相声源流

旧都歌曲，向为各处之冠，率因为是毕都所在，升平之世，歌乐畅兴，奏艺的人自然就钩心斗角，苦诣的研究，借博良好批评。纨绔子弟视这种歌曲又为很好的消遣，宜乎就能盛极一时，在贵族家中遇有喜庆之事，必要请档堂会，奏演各种富贵升平的歌曲。在那时候最兴的就属八角鼓（满族民间艺术的一种），按八角鼓的发源，是肇始于清代中叶乾隆皇帝时代，有大小金川（大小金川在大渡河的上游，地方很小，人户不过3万，兵不过1.5万）叛乱（大小金川土司叛乱。土司，是元、明、清时期在西北和西南地区设置的由少数民族首领充任并世袭的官职），经云贵（云南、贵州两省）总督（明清时统辖一省或数省行政、经济及军事的长官）河桂督师剿灭，讵（jù）师出数年，毫无一些功绩，后就领饬（chì）军士以布制成斗儿，加以泥弹与草子，抛掷于山岭之上，它被雨一浸，草就长出芽，容俟它生长成草，传令各军士便顺着草登山，蹈破叛军之营寨，因此就大获胜利。后来因为战息，军士闲暇，怕他们有思故乡的，所以就拿树叶为题，编制各样的歌曲，词名便唤作岔曲，意思就是指树杈以代其名。至于歌曲之词，原有树叶青、树叶黄之旧调。等到军胜凯旋的时候，便谓之为凯歌，鞭敲金镫响，齐唱凯歌旋。及军帅抵帝都，乾隆帝躬迎在卢沟桥〔始建于金代大定二十九年（1189），是北京现存最古老的联拱石

桥，初名广利桥，位于北京西南、广安门外30里的永定河上］畔，因军兵将官有功，便为兴建碑亭，赐宴奖功。后听说军兵在战大小金川时候，以树叶编制歌曲之词，所以经臣宰（本指奴隶，后亦用以称辅佐帝王的臣佐）上奏，遴选八旗子弟成立八角鼓，奏演日久，很见良美，八角鼓之名于是兴出。按奏曲的时候，持敲的八角鼓，就是表示八旗，鼓旁所系的双穗，意思是以兆丰年；双穗分为两色，一样是黄色，一样是杏黄色，意思是取左右两翼；在角的中间，一角镶嵌着有铜山，总共为三八二十四团体；鼓的皮仅一面，意思是指内外蒙古；鼓无有把柄，意取干戈永罢，这就是八角鼓之形式与意义。后来因为词曲盛兴，有内务府（清代官署名，掌宫廷事务，成立于顺治初年）旗人司瑞轩，别号叫随缘乐（清末旗籍票友）寓居在城里边，觉市井的嚣烦很是厌恶，于是就在西山设有别墅休养，因为自感身世，便于饭后茶余的时候研究八角鼓的歌曲，并自己编制有杂牌之曲词，后来便生出有单弦杂牌之曲词。

　　八角鼓迭经变迁与演进，竟产生出相声。按八角鼓，鼓的八角儿分为"乾坎艮震巽离坤兑"（代表八卦中的八个方位，我们常使用的东南西北，就是八卦中的坎离震兑。八卦的历史由来已久，最早可追溯到伏羲），由这八个字的里边才分出有"说学逗唱，吹打弹拉"八样的艺术。在唱八角鼓的班里，也分有生旦净末丑（生旦净丑是中国传统戏曲的四个行当。随着时间的改变，很多剧种的末已经慢慢归入生的行列，末的扮演者大部分都是中年以上的男子，大部分扮演末的人员都是挂须的），在奏演歌曲的时候，里边单有两人仿佛戏台上的丑角似的，专以抓哏逗笑为主。所以在那时候有一名张三禄者，他在出演堂会时候，于八角鼓词曲里边有逗笑的地方，打算别出心裁，渐渐的演来，也受欢迎，后就涉身在相声界，即

相声的最初时代也。

八角鼓在清季时代，固然是贵族化的一种消遣的艺术，纯粹是九城子弟耗财取乐的事。后来因为团体渐渐的涣散，各树别帜。在奏八角鼓时候饰扮丑角的人，因为他有抓哏逗笑的技能，后因为不良嗜好或是经济拮据的情形，所以就有八角鼓里的丑角儿撂地了，俗语说就是拉场儿，调侃儿叫"拉顺"，最后渐渐的就像现在票友下海，有义务与不义务之分了，时至今日，此行已经成为一种纯粹营业啦。

相声乃是它的总名，调侃儿的总名叫作"春"。又有叫"团（tuǎn）春"，就是说出的词句儿雅俗共赏；"臭春"是说出的词句儿卑鄙村野；一个人说叫作"单春"，两个人说叫作"双春"。相声在现在固成为一种纯粹的口技专名词，可是它命名的意义是因他（指说相声的人）用一张嘴，能够学出飞禽的啼声、走兽的叫声、各省地方人们的言语，以及各种的货声，学出来的惟妙惟肖，所以名之曰相声。按相声固然是主在逗人发笑，它的名儿虽有"团春""臭春"之分，尚有"明春"与"暗春"的名目。说起"暗春"来，系用一个布幔帐做成圆形，中间用竹竿支撑，艺人进在幔帐的里面学各种的诣声，能够叫人听见发笑。"明春"是在幕外边，一个人说名叫"单口"，两个人说逗名叫"对口"，三个人以至于几个人就叫作"凑"啦。

溯自相声一兴出来，那时候说相声的人，仅可说是就有三个人，就是穷不怕［即朱少文（朱绍文），1829年—1904年，清代艺人，艺名"穷不怕"］、沈二（又名沈长福、沈春和，传人有高德明、高德亮、高德光等）、阿三（阿彦涛）。这三个人可说是三大派，可作平津等处说相声人的开山祖。按这三个人是各有所长，沈二能够唱，阿三能够逗，穷不怕博有

学识，能够当场抓哏（指戏曲中的丑角或曲艺中的相声、评书演员在表演时，即景生情临时编出台词来逗观众发笑），俗不伤雅，所以数他为最高尚的。论他在生意场儿里，可以说是一个特殊人物，他的长处是身居知识阶级，满腹诗书，心思敏捷，随编随说，并没有死套子活，并且谐而不厌，雅而不村，为妇孺所共欣赏。虽然是撂地的玩艺儿，围着听他说的人也都是些有知识的，不识字不通文理的，决不乐意的听。穷不怕在"使活"（调侃儿管说相声叫使活）的时候，先用白沙土在地上写字，但是随写字的时候，随就本着字的意义，连批带讲，妙趣横生，临完了"抖落包袱"（调侃儿话，俗说就是把人逗乐）的时候，仍能够不失去原字的本意。场场儿不同，天天变换，单字也有，三五字联成语句、诗词、对子亦均有，千变万化，令人不容易捉摸。他用白沙土撒字，很多的有不了解其意的，等到由他批讲，心里一了然，豁然开朗，则都为他设想的奇妙叫绝。现就举个例子证明他，在他"使活"时候，撒一七言的联句，词是"画上荷花和尚画""书临汉字翰林书"，经人们一瞧字意本极平庸，等将字意讲释，才知道正念跟倒念都是一样了。所以他的同业，每要说穷不怕的时候，都以穷先生呼之，未肯直称他的名儿，这也是尊重他的品识的缘故也。

穷不怕跟沈二、阿三，都是师兄弟，可以说是鼎足而三。穷不怕只收有三徒弟，就是小崇、小恒、徐永福；小崇收徒弟是裕德隆；徐永福（有记载为徐长福，艺名徐永禄）收徒弟为焦德海、卢德俊、马德禄、周德山（即周蛤蟆）、老范、刘德志（刘德志系卢德俊代师收徒，卢德俊后又拜冯六先生，起名卢伯三）。裕德隆收徒为陶湘如；焦德海收徒为张寿臣（系说相声的张二刁之子）、尹麻子、于俊波、汤金城、朱阔泉、绪得贵；卢

德俊收徒为赵霭如、冯乐福、陈大头；马德禄收徒为刘宝瑞（一般认为刘宝瑞是张寿臣之徒）、马桂元（马桂元是马德禄之子，一般认为马桂元是万人迷之徒）、高桂清；刘德志收徒为郭启儒。冯六（冯六曾学过评书，他的崑字系评书界的支派，沈二的徒弟，取名为冯崑治）收徒常保臣、吉评三；阿三收徒为老张麻子、大恩子、高二；大恩子收徒为万人迷（即李德钖）；万人迷仅收一徒弟，早入梨园行（京剧界）唱丑，他的师弟是广阔泉（唱二黄徐狗子的胞弟二狗子）、华子元、谢瑞芝（一说谢芮芝）。又按老派的老范之子小范，收徒弟为焦少海、聂文治二人，以上就是相声的派别也。要说现在相声界，以焦德海的门户为最盛，徒弟也多，使活使的又好（调侃儿叫火炽），在天津奏艺的则属张寿臣，北平可就属了焦德海啦，现将他的身世及艺术略述如下。

　　焦德海现年五十九岁，是平北高丽营人，从十五岁时便拜徐三爷（即徐永福）门下学艺，到现在有四十多年经验的深奥。在北平相声里，很有"蔓"（蔓读蔓儿，谐音），调侃儿是称大名鼎鼎的艺人为"万儿"，又名叫"海（hāi）万儿"。焦德海因为近数年来，北平市面很显萧索，政宦寓所的喜庆堂会一天比一天少，所以应其各徒弟之请，在天桥爽心园（民国初年天桥非常有名的杂耍园）前"拉顺儿"（调侃话，俗说就是摆了地儿）。按他艺术的优点，是"单春""双春"不挡。他对于"双春"捧活儿捧的最严，最好的是"发（fā）托卖像"（相声专用术语，江湖人管做艺的人们到了表演的时候，脸上能够形容喜怒哀乐叫发托卖像）。在他"抖搂包袱"（调侃语，俗说是把人逗乐了）的时候，没有不能够把上棚（调侃语，就是围观观众）逗的"裂瓢儿"（调侃语，俗说把听者逗乐了为裂瓢儿。裂，读三声），这是他技艺的深奥，非别人可能够的。还有一招儿，

可以说是独招，就是在捧活的时候，能够把人逗得捧腹笑倒，可是他自己向不"裂瓢儿"，倘在"捧活"时候自己先"裂瓢儿"，可以证明他的技艺不佳了。可以从来在"捧活"时候，向不笑场的，只有一万人迷能够跟焦德海相媲美，张寿臣技艺虽好，偶亦有笑场的时候。焦德海的"捧活"既好，他在学念语子（哑巴）、念攒子（傻子）、念听儿（聋子）、念金刚（瘸子）、念招儿（瞎子）的时候，没有不像的。还有他"使喋子"的时候，学的句句仿佛真的。什么叫"使喋子"？就是学山西儿、山东儿、蒙古人等处语言。现在有人轻视他又"拉顺儿"啦，在天桥地方说简直就是掉在上地儿上啦。究其实在，堂会每次不过赚几元钱，然后堂会属于贵族化；"拉顺儿"行属于平民化，并且能够"置杵"（调侃儿话，俗说是能多赚钱），处在现在的时代，你若尽自的摆架子，不独事不见佳，并且"念了杵啦"（调侃儿话，俗说是没钱），所以俗语常说：与其有地方借去，不若自己能够"置杵"好哇。

焦德海所能的"活儿"很多，如钻斗（dǒu，即窦公训之女）、搂腿、四相、杂讲、川瓦、相盘（即相面）、爬坡（即拴娃娃）、大审、三节令、四字言、六口人、八不咧（即论捧逗）、八扇屏、打白狼、粥挑子、摩根条、反五口、老老年、拉骆驼、拉洋片、洋药方、绕口令、对对子、新名词、家堂令、喝寿木（即卖棺材）、戏迷传、干枝子（即树没叶）、黄鹤楼、醋点灯、牛头轿、晃亮子（即梦中婚）、菜单子、绵嘴子（即羊上树）、斜入钵（即大上寿）、倭瓜镖、暗八扇、怯夹当、变兔子等，奏来各有各的妙处。张寿臣他较比乃师焦德海虽显着好，实是因为"夯头正"（调侃儿话，俗说嗓子好），台风好，派头也正，能够"攒（ouán）朵儿"（调侃儿话，俗说认识字），并且在引经据典串在活里使的最恰当，"朵儿

还清"（调侃儿话，俗说学识不错），所以比乃师仿佛高尚啦。

　　按作艺之人须要有三能，一是招风卖相，二是要有夯（嗓子好），三是要"噘窝能拱"（嘴上的功夫，能说）。江湖艺人无论哪一行，都仗着"噘窝"，"窝噘"不能拱，干哪行也不占光。俗语说好汉出在嘴上，好马出在腿上。苏秦六国朝相，岂非嘴的能力吗？在生意人讲究一夯遮百丑，有条好嗓子就能行。梨园行最重的就是本钱（调侃儿话，俗说是好嗓子），焦德海之子少海，曾拜小范为师，学说相声，虽然说他是父子门，也须要别投师学艺。最近他又改了行啦，由陈荣启先生的介绍，拜文福先先生门下为徒，学说评书，所以在说评书的支派里，文福先生赐他名叫焦荣源，他说的那部"大瓦刀"（就是《永庆升平》）也很受人欢迎的。按焦德海有徒张寿臣，有子焦荣源，亦可以自慰矣。

（《新天津》1935年1月23日第13版、第14版，1月24—30日第14版）

无臂奇怪艺人万能脚访问记

北平繁华市场里边的玩艺儿,可以说是无奇不有,在前几年的新世界[民国七年正月初一(1918年2月11日)位于香厂路与万明路交叉口处的欧式广场北部的新世界游艺场正式开业,外形像行驶的大船,主体为四层(内部为五层),是当时京城最大规模的、设施最先进的室内娱乐场]、游艺园[民国八年正月初一(1919年2月1日)在先农坛外墙(当时未拆除)北门内开了一座游艺园,叫城南游艺园,占地三十亩,每周放烟花,是一座大型综合性娱乐场所],以至于复杂的天桥儿(清末民初老百姓的娱乐场所),真有几样特别的玩艺儿,看着叫人很费捉摸。就如那肚子里的小孩儿说话咧、小人国咧、三只腿的大姑娘咧、六条腿的牛、五条腿的羊,又什么虎咧、豹咧、大老妖咧、人海怪咧,种种的奇人异物。北平人是富于好奇性的,每要一听说,变着法儿也得瞧瞧那里边的奇人怪物,被人制造的也有,天然生育不良的也有,按他们江湖的侃语,管这类玩艺儿叫作"戏头柳",就仿佛戏台上切末(切末是戏曲舞台上大小用具和简单布景的统称,像文房四宝、灶台、马鞭、船桨以及一桌二椅等。切末不独立表现景,它在舞台上首要的任务是帮助演员完成动作,如用旗子舞动表现波涛汹涌。切末不是生活用具的照搬,有一部分小切末比较写实,但在写实中还包含一定的假定性,如烛台一般不点着;另一些切末是通过变

形、装饰，使之具有更明显的假定性，如车旗、水旗等。此外，运用切末来刻画人物的精神面貌，非常强调表情姿态的鲜明、准确、传神，如挥动马鞭来表达骑马飞奔的场景等）似的，能够引人入胜，瞧着好了，所以他那里边没有不藏着骗人的法儿。敝人旅居北平，好奇的心最盛，每逢听见哪有奇事，或是见有海报子，总得要去瞧瞧，以开眼界。在前几年天桥儿争看三只腿的大姑娘，我也曾去观光一回，果见一个布围圈里聚的人很多，有一擦胭脂抹粉美貌的姑娘，年纪约在十六七岁，雪白红嫩的两只腿儿在外边露着，在当间儿又多露出一只腿，可是稍短呢、细些，看着很是奇怪。当时为看透她的"秘密"，所以直到晚间散场儿，并没躲开一步，结果就看明白这姑娘躲去之后，原来她的身后边有个土坑，那儿还藏着一个姑娘哪，伸着一只腿，假充是一个姑娘长出三只腿，我这才恍然大悟，原来也是个骗子，从这儿任什么奇人怪物也不想看了。还有什么小人国咧，赶到一去瞧，简直是生育不良的小矮人嘛，看着没什么兴趣，反倒生有一种很怪惨的感想。近几天又听说来了一个没有双胳臂的怪人，艺名儿叫"万能脚"，能够拿脚演练各种的玩艺儿。我因为他没有双胳臂，认为绝不是骗人的，又因为他万能脚的名儿，特往访问，借这个机会一观他的形态跟技艺。后来探明他在北平前门外珠市口四庆安客栈暂为下榻，已报社会局批准，即于上月二十七日在第一舞台（第一舞台是京剧武生名家杨小楼创办的，他联合了几个商人出资修建，是1914年出现的最好的剧场，能容纳2800名观众，是旋转舞台，毁于1937年春天的一场大火，地点在珠市口大街路北，今日丰泽园饭庄的东边，惠丰饭店斜对面）露演，所以就奔往演栈投刺（投刺是古代礼节，通报名姓能求相见或表示祝贺，刺指名刺或名帖，也就是现在的名片）请见，竟承接见，这是很认为荣幸的。

赶到一进门儿，就看见一人坐于榻上，容貌很清秀，并且很显着精神，身上穿着雪白的绒衣，并没有两只胳膊，下穿着米色的西服裤，脚未穿着袜子，已知道他必是身负绝艺的"万能脚"先生。他看见我点首而笑，频让请坐，当时承他用脚倒过一杯茶来，放在身旁请饮。他的脚大指上各戴着有一金指环，当时就很叹息他那脚的灵便，笑着领谢不已。遂先叩询他的姓氏，便承他用脚递过名片一张，片上左边印着中国无双臂第一怪人，中间印着足艺员"万能脚"，下边有"泮（pàn）文安东"四字。跟着他笑着说：本人名全敬文，年二十三岁，山东潍县人，"万能脚"不过是作艺的名儿罢了。

问：先生的胳臂因什么没有了？

答：从小时候落生就没有两胳臂，所以就运用两只脚，以代两手。因为从小时候它的发育很好，从大腿到脚儿筋骨很柔软的，运用如意，后来慢慢的就能够取用各样的东西。

问：先生从什么人学艺？都在什么地方演过的？

答：因为没有两胳臂，所以别人看见多奇怪，到七岁的时候，本地有日人浦田带着几个男女小孩练习戏法儿，他瞧见我没胳膊，就叫我随他们去学艺。当在学艺的时候，因为"脚"是天然不能够做事的，要使它练玩艺儿更是不容易的，所以一练不好，就要受严厉的责打，当时因为没有两只胳膊的缘故，只好是甘受挞伐的痛苦，无法躲避的。后来能够运用两脚练习各样的玩艺儿，曾在吉林、黑龙江、辽宁及哈尔滨、齐齐哈尔、长春、青岛等处，各大都城公演，很受欢迎。浦田是日本人，后来又组织一浦田马戏团，在台湾等处各大商埠地演的时候最久，演期多至六十天。

问：先生既是山东潍县人，流落在安东（安东时属辽宁省管辖地级市，现在称为丹东），现在家中还有什么人？

答：在安东居住的时候我才七岁，后来随着浦田马戏团他去，一去就是十五年没跟家里人见面儿，我父亲就已经死了（言时惨然许久，始复作语说），现在家里只有母亲和一个胞妹了。虽然是有十五年的工夫没见面，可是时常的通信。

问：先生既在浦田马戏团里公演，为什么又独身来到中国奏艺呢？

答：原在该团的时候，曾订有十五年的合同，在去年间方才期满。因为我是中国人，在他国里奏艺求生活，总觉着引以为耻的；又因为念祖国（中国）心切，屡次的向浦田请假，他总是不许的，他用增加薪金为利诱，由每月二百元增到五百元，我终是不乐意的。原浦田马戏团在安东出演的时候，不过是撂地（艺人在庙会或市场中露天献艺）戏法儿，后来渐渐扩充，又用我没有胳膊演玩艺儿号召的力量，竟由几个人而成为八十多演员的乐团，十几年来的工夫，赚钱不下数百万元之谱。我在他乐团里虽然占一部势力，终因为顾念祖国的心，非金钱所能消极，决不因得他的重金而留恋异邦奏艺求生，所以在去年春间就乘空儿潜逃登轮，回到青岛来了。

问：先生到了青岛就能够一人奏艺吗？

答：到青岛的时候，经刘辑五［1881年—约1945年，河北抚宁人，年少家贫，曾助盲人卜卦（拉棍）为生，1896年落居吉林，1911年被聘为吉林世一堂经理，钻研业务，颇有才干，后熬成独特鹿角腹、虎骨腹两种名贵中药，远销国外，民国四年（1915）在巴拿马国际博览会上，此两种药获四等奖，由中国农商部代发，名扬世界］向人接洽，旋在济南、烟

台等地公演,很是受各该地人士的欢迎,从这儿各地方就有人来约,刘辑五先生对于我的小玩艺儿素来很是明了的,所以每在公演时,必经他在台上向观众来介绍我的略历和技艺。

问:先生的技艺有多少样儿?在平演完后还往哪里去呀?

答:我学练的小玩艺儿不过在五六十样,因为脚的力量小,所以演来没有惊人大套的玩艺儿,不过都是些巧妙引人惊叹的小玩艺儿,大概在演一小时的工夫不致有重样的就是了。在北平表演日期不能预定,惟在北平演完,就先到天津、华南各地方,如广东等处曾经有人相邀到那儿去演,我因为那地方过于天热,去不去尚不能定准。然而气候平常的地方,决定愿意去的,要把学来的小玩艺儿请我国的人们看一看。

记者在这访问的时间里,得知"万能脚"先生日常的生活和他惊人的奇技,按他日常生活跟普通人是一样的,吃饭、喝茶、穿衣、着袜、提履等事,都是用脚办理。对于朋友或造访的人,多半用脚亲自来敬烟奉茶,为人气宇精神,言谈清晰,性情更和蔼的。他的特别技术是以玻璃杯七个放在桌上,杯上置放一极薄的铁片儿,片儿上有七个纸座圈,这个座圈各有鸡蛋一个。放好之后,他用脚将铁片儿踢落下去,这七个鸡蛋就落在七个玻璃杯里。此外还有"吹洋号",他用左脚握着一个按音谱的洋喇叭,送至嘴边去吹,用右脚指按音之谱。"箍攒(cuán)木桶",把一个一尺高的吊水木桶以锤箍散,再用两脚将它攒好。他的性嗜赌博,当谈话的时候,有卖糖葫芦小贩在院内吆喝,因为他带着签筒子,当时把他叫到屋里,"万能脚"就用脚抽签赌博,大天咧、虎头咧、呼幺叫六咧,抽得很灵便。听说他常在寂寞的时候同朋友打麻雀消遣,抓牌斗(dòu)张也是极敏捷的,尤以摔张时最为有趣,直与常人用手

一样，所以叹为绝技。他在平演不过十数天，就要来天津表演，特记访问，以为介绍云。

(《新天津》1935年2月1日第13版，2月6—8日第14版)

神秘的渣子行

北平地方辽阔，一百五十余万民众的住家，未免是很复杂的，社会里边种种鬼祟的事也是不少，真有出人意想不到的、不可思议的情形。虽然可以说是社会里的不景气，也是人们受"利"的驱使，不避讳法律的严格，甘心干那些惨无人道的勾当。说到人生在世，最痛苦的最难过的就是生离死别，亦有自然生死离别的，亦有畸形社会里的蟊贼施用毒辣手段使人离别的。什么叫自然的离别呢？就是普通人们活了七八十岁，因为年老而死的，有因疾病而死的，亦有因为解决个人的生活出外远行为商的、入伍的，关于这类的情形，虽是骨肉的离别，总是被时势所迫，没有什么解决方法，所以我给它起个最笨的名词叫作自然的生离死别。比如一家数口度日，无论是快乐的家庭，或是在经济制度压迫之下的困苦家庭，既不是年老该死，又不是疾病缠身，有些个知识幼稚的妇女，忽然与家中老幼不辞而别，或年幼的小姑娘、小学生，突然失迷无踪。以上这两样的事情，不幸要发生，除了投河觅井自寻短见不计外，便都是社会里的蟊贼用手段使人离别的呀。要说这种蟊贼潜伏在社会里边，干这样惨无人道的营生，亦可以说有他们这一行，他们这行可不涉身于农工商学兵，也不在五行八作（zuō）之内，是一种特别的行道，他们叫什么行呢？就是渣子行。什么是渣子行？就是贩卖人口的，调侃儿叫渣子行。渣子行是它的总名，他

们这行有"开外山"（专门以朝外省贩卖人口为生）跟"不开外山"（遇到贫苦之家，无衣无食，生计困难，他们见这种贫寒之家有子女，向其下说词，将儿女卖了以顾衣食）两大派，在这两派里又产出有"领家"（跟渣子行贩卖人口的说好了，不买很小的，专买大姑娘、媳妇，最小的也得过15岁，把人买到手，往娼窑里一送，上捐就挣钱，一个人讲究领多少个妓女，社会上的人士管这种人叫"领家"）跟"养家"［渣子行把贫穷人家的几个月至七八岁的小孩儿介绍卖给"养家"，"养家"花钱买个小姑娘，事先讲好是"活门"还是"死门"。"活门"是准许孩子的亲爹亲妈来看，定好多少日子看一回，大多数是四季三节（一年中立春、立夏、立秋、立冬、端午节、中秋节、春节）瞧看；"死门"是卖了孩子之后，不准小孩儿亲爹亲妈瞧的。"养家"花了许多银钱买孩子，十有八九是讲究买"死门"的，买"活门"的也有，那可不是"养家"，是没有儿女的人家，买了孩子承继宗祧，这种都买男孩。为什么买女孩的都讲"死门"呢？他们把孩子养大了，不是学唱大鼓，就是学戏或是为娼，孩子大了就成了摇钱树，给他们挣钱，社会上的人士管这种人叫"养家"］两样的分别。今就鄙人数年关于这类事的情形，目睹眼见的跟调查来的情形，本谙天良维护人道把他们种种的黑幕公诸社会，可以请社会里有知识的人们，帮助我扩大的宣传，对于老渣（贩卖人口的）努力的攻击，联袂的参加前线，以免知识幼稚的妇女们受彼辈的愚弄，免罹他们万劫不复的火坑。

说起渣子行的人，表面上看他们不惟衣服非常的阔绰，一些的摆式亦非常的壮丽，俗语儿说有竹签好扎蛤蟆，有迷魂阵好笼络人，就是这个意思。再说"开外山"的"渣子行"跟"不开外山"的"渣子行"更显着神妙，在格言中有两句"僧道尼姑休来往，堂前莫叫买花婆"，这两句格言

是表明我国旧社会里的三姑六婆毒辣的手段，令人可怕，真是畏如蛇蝎。什么叫三姑六婆呢？就是尼姑、道姑、卦姑（旧时以占卜、算命等为业的妇女）。什么叫六婆呢？就是巫婆（古代巫婆俗称禁婆，巫婆是上了年纪的中年女性打扮，她们声称是神鬼的替身，可沟通阴阳两界，能卜吉凶，问鬼怪，跳神驱鬼治病）、虔婆（指开设妓院、媒介色情交易的妇人，亦即淫媒）、药婆（旧时民间指以治病为业的妇女，是三姑六婆这些传统女性职业中一种，利用药物给人治病加害他人的人，在乡下或偏远地区专门卖药的女人）、媒婆（媒人在中国婚姻嫁娶中起着牵线搭桥的作用，女性媒人一般被称为媒婆或大妗姐）、牙婆（以介绍人口买卖为业，并从中取利的女子，古时候人口买卖是合法的、被允许的）、稳婆（俗说产婆、老娘婆，以接生为职业的妇女，古称接生婆）。到了如今的新社会里，他们这种人亦有无形消灭的，亦有还能潜伏在社会里的。就以媒婆说吧，分为两种，一种是官媒，一种是私媒。在我国政体未改以先，各县都有一种官媒，譬如打官司的人把官司打输啦，家里有个姑娘或是媳妇，县官判决下来，将姑娘发交官媒，大意是官媒将人变卖，或赔偿人家损失，或是充为罚款，那种情形简直是奉官所派的"渣子行"。到了如今，我国政体改变，司法界便将这种官媒根本取消了。再说那种私媒，平常给人家说媒拉纤儿，蒙哄人还不算，每逢贵族家中雇用男女仆人都找媒人，有那被经济压迫之下的人，为找个事儿解决个人的生活，都得去找媒人求她们给介绍事儿。这种媒人又分为两种，有些个能够走动公侯府第的，经她们手办的事儿准算有油水儿啦。因为收入丰富，便可以保持住个人的饭碗，顾全个人名誉，总不肯作那犯法的事情。有些个媒人有走动不开，没有好门户，收入不够维持她的生活，亦就得兼营副业，什么给人拉个皮条纤儿（指为

男女搞不正当的关系牵线搭桥）啊，跟渣子行儿勾串好喽贩卖人口啊。她们当媒人的还是全都长来一个好嘴，只要她瞧出由谁身上能够揩油取利，就冲着谁吸风支网，任你是谁，被她花说柳说也得上她们的当。社会里有知识的最恨她们这种人，北平自有警察以来，为维护人道起见，对于她们当媒人的便严格取缔。至于取缔的法，凡愿意当媒人的，得往警察厅呈报立案的时候，至少须有三家联埠铺保（旧时称以商店名义出具证明所做的保证），方能够准许做那佣工介绍所的专业。在民国初建以至于革命军北伐之前，这种生意可以说是鼎盛一时，赶到国都南迁，有钱的主儿随着国都的转移也陪着搬走啦，剩下的住家儿多半是北平的老住户，不雇用使唤人，因这缘故她们的生意一落千丈，多半歇业。可是她们有另外一种副业的，是看落店儿的（住介绍所候事的妇女）品节怎么样，若是风流一点儿，她便设计诱惑你，不是叫你开外山，就是给你寻个主儿，往厉害里一说，就勾串着"渣子行"把你诱出去，受那人间地狱的痛苦。还有一种是给落店儿的拉人，凡要给人佣工的，不是受经济的压迫就是不堪乡间痛苦的，来到城里找事跟主儿，有因为久住没事儿，自己感受"食"的恐慌，她们乘这时候用巧妙的话一诱惑你，一入她的圈套，失节丢丑，受她们的把弄，碰巧还许闹出意外的事情，这未尝不是佣工介绍所（旧时介绍佣工的营业机构）的黑幕吧。话又说回来啦，当仆人的对于主人没有不怀着"恨""偷"的。现在雇用仆人的家儿，都知道佣工介绍所的弊病，不叫她们给介绍人儿，都有在报上登"征仆"的小启事，自己详加选择，琐碎事儿自然没有了。

　　渣子行这种人的手段固然是毒辣，知识幼稚的妇女决可被他们蒙骗了。可是另有一种人是专吃渣子行的，他们的妙法子是先把妇女授以相当

的训练，然后照法儿一实行，是万没有一失的。先以"吃相封"说吧。譬如家里有妇女，假装着要给她找主儿，或是愿意叫她开外山的，故意的叫渣子行的人来到家里相看，等了完了，能够白白的瞧吗？临走的时候必得摆个"相封"，内装有一元钱，这种人就是为着这个相封，对于渣子行的要求是一概不允可。再说"吃定钱"的。是指着妇女行骗，他们设下计，经渣子行一相看，容貌身材都好，视为奇货，当时就商议身价若干，商议已经妥了，当然就先得摆下五十元或者是百元的定钱，然后再定日子人钱两交。诸事办妥，到了日期再去，早已没影儿了，渣子行才知道被骗，悔已不及了。还有一种骗渣子行的人，比"吃相封""吃定钱"厉害的多，是什么呢？就是"转车"。他们是以妇女假着卖出去，经这渣子行的人看好了，定银也过了，到了最末的日子，择个地方人财两交，钱是被人拿走，妇女则交与渣子行人，任凭他去办理。他当时就预备登火车开山，赶到一到了车站，这妇女就要施展她的伎俩了。火车将要开行离站，或是车开出去一站的时候，她便下车，你要一管她，她便炸啦，硬说你是拐带，就喊警察，你要知道受了转车的骗啦，干脆就忍肚子痛，认为倒霉，要不准是经她一喊巡警啊，告你拐带，伤财还得打徒刑，无形中可就把渣子行饶在里边啦，所以说狼吃狼是冷不防，渣子行也是有漏空（kòng）的时候呦。

(《新天津》1935年2月9日第13版、第14版，2月11日第13版，2月12日第1版、第13版)

摆棋式的：木花子

光阴荏苒，日月穿梭，转瞬间又是一年。北平的各报循例停刊三日。我们新闻界的人，日在屋中耍弄笔管儿的生活，实在是烦闷已极，借此机会到各处散散闷儿，聊解胸中之郁。

北平这个地方，每逢旧历新正（指农历新年正月或农历正月初一），无论是贫是富，以及各界的人们都要到各市场各庙会游逛游逛。在这个时候，"骗子手"们便全体出动了，知识幼稚人们说不定得有多少受骗的事哪！

记者于元旦上午，独身一人要往东岳庙［位于朝阳门外大街，为道教正一派在华北地区最大的宫观，因主祀泰山神东岳大帝而得名。东岳庙于元延祐六年（1319）置地，于元至治三年（1323）建成，赐名东岳仁圣宫，占地面积约6万平方米，由玄教大师张留孙和其弟子吴全节募资兴建］去巡礼（参观名胜古迹，凭吊怀古，参加特殊活动，进行有特定目的的旅行），徒步至东单牌楼北，见马路的旁边，有一簇人围着。及至挤进去一看，地上铺着一张纸，画的象棋盘，后边蹲着一人，衣服褴褛，正从破布口袋里往外掏棋子儿哪。霎时间他摆成二马投唐之式，围着这些人都看着这棋式。

摆棋的人嘟嘟囔囔着说："众位既在江边站，便有望景的心，众位走

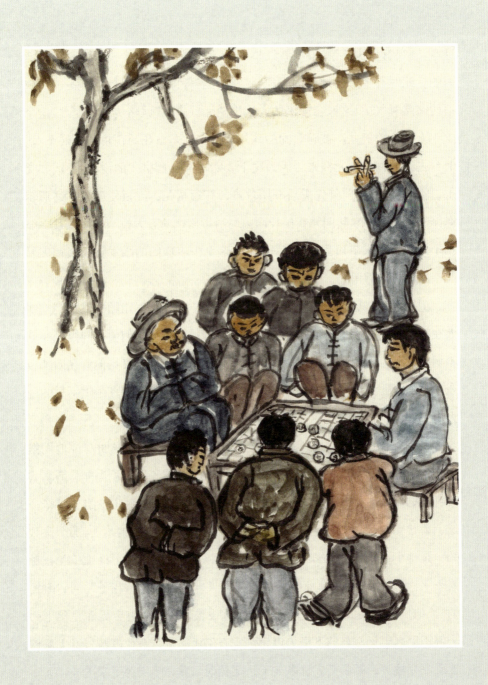

这盘。"突有一少年说:"我看红棋得输。"一望而知这个少年人是个买卖铺。此时有个形容憔悴的人说:"我看红棋准赢。"摆棋式的说:"二位不妨赌赌彩气。"这形容憔悴的人掏出两元钱来:"就赌两块钱吧。"这个少年人还不服气儿,被瞧热闹的几句话敲(就是敲托的,用话激这个人)上台去,亦掏出两元钱来。俩人蹲下要赌输赢。摆棋式的说:"银钱如粪土,脸面值千金。"红先黑后开始攻击,三五招儿,红棋便胜了。这形容憔悴的人,伸手拿起四元钱扬长而去,给了摆棋的五大枚(一元钱最少合几十大枚,时代不同算法也不一样)。这个少年输的内眼发直,直冒火星儿,只可认倒霉罢了。

记者好事,见摆棋的人收拾起东西走了,我在后面跟随,见他们这些人在相巷(胡同)里嘀嘀咕咕的分那四块钱哪,看见他们便如同黑幕亦就不揭而穿了。记者后来在东岳庙兜个圈子回来的时候,又见他们在四牌楼东边的道旁,又设局骗财呢。哎,在这畸形的社会里面,真是哄不尽的愚人太多了。

在归途的电车上,恰遇一位老友。述及此事,这位老朋友说他们摆棋式的这行儿,调侃儿(就是行话)叫作"木花子",摆棋的人是掌穴(就是头儿)的。他瞧见谁是点头儿(冤大脑袋),用钢儿一团(用话一说,团读tuǎn)就得上当(管挑斗头儿上当的话叫作团钢儿),那个赢钱的,是他们扒包的(侃语,帮助木花子做买卖的人),馈下杵来(把钱骗到手),大家一均了事。那围看多说话的人,是他们"木花子"的"敲托的"。他们这种人成天价骗人,可是永远没整裤子穿,终究无非是落下一个倒毙无名男子一名的下场(由于饥寒而倒毙北京街头的穷人,身上照例盖着半领破席,等验尸官填张单子,就抬到乱葬岗子埋掉了事)。

记者不由的感叹，世上骗人钱财的人们，焉能够有好结果呀。事虽不大，还有比他们手段高的，巧立名目吸食民血的贪官污吏们，亦是一样的得不着好结果呦。噫。

（《新天津》1935年2月13日第13版）

鼓书之派别·与滑稽大鼓之源流

大鼓书一行，原分为铁板、木板两派，现在各娱乐处所各市场都有。按，它的派别，跟它的调门儿，异常的复杂。如刘宝全（1869年—1942年，京韵大鼓艺人，"刘派"京韵大鼓创始人）、白云鹏（1874年—1952年，"白派"京韵大鼓创始人，与"刘派"齐名），他们所唱的是木板大鼓，不知道这种歌曲的人们，都说他们唱的是"京韵"大鼓，其实按他们所唱的实是"怯口"大鼓（以河北方言为代表的外埠方言演唱），又可以说是"小口"大鼓。要说"京韵"大鼓，原叫"清音"大鼓，"清音"大鼓（京韵大鼓前身的一支）唱的是"梅花"调，唱的最好，最有蔓儿的（最有名望的），据记者所知道的就只有六十多岁的老翁金万昌。他唱的是"梅花"调的大鼓，腔调苍凉凄婉，歌至悲惨的地方，如泣如诉，缠绵悱恻，呜咽欲绝。兼之"梅花"调有时候夹着"皮黄"［乾隆五十五年（1790）扬州的三庆徽班进京，逐渐吸收了京、秦二腔，四大徽班独擅梨园，因此京剧的前身为徽剧通称。原来的徽剧以唱二黄调为主，兼唱昆腔、吹腔、四平调、拨子等，待到道光年间汉调进京，于是形成徽、汉合流，促成湖北的西皮调与二黄调融合，皮黄戏由此而得名］的腔调，抑扬顿挫，演来真有余音袅袅、绕梁三日之感，可以说是"清音"大鼓里边的翘楚。在北平坤伶（旧时指戏曲女演员，也叫坤角儿）中有王凤云、靳凤

云、花秀舫、郭宝琴等宗这一派。在唱"木板"大鼓的，行属刘宝全、白云鹏，其余在北平坤伶中则有宗秀兰、方红宝、董秀兰、张金兰、花秀云等宗这一派。在天津各落子馆演唱的坤伶秦翠红、三红宝、方玉姑等为"时调"（天津时调源于明清小曲，清末民初形成并流行于天津城区，以天津方言语音演唱。天津时调的表演形式为一人或两人执节子板站唱，另外有人操大三弦和四胡等伴奏）大鼓，又叫"靠山调"（靠山调是天津时调的主要唱腔曲调之一）。按，这曲调既是产在津埠民歌这调儿的，更以天津人唱的最美，其音韵行腔悠扬婉转，很是动听，实非别处人唱所能够及的。天津三不管（指宫南北大街、估衣街一带，侯家后，北门外，就是当年南市的"三不管"，与北京的"天桥"、南京的"夫子庙"齐名）地方的黄福才、郝英吉、二狗熊（姓张）等，并北马路北海楼（北海楼商场建成于1912年，是天津最早的商业地标，二楼有曲艺茶社，梅花大鼓金万昌、单弦荣剑尘、相声万人迷，并有时调、坠子、乐亭大鼓、西河大鼓等每日早晚演出，场场座满，茶社的兴盛也给商场带来繁荣）的焦秀兰、焦秀云、大金牙父女等所唱的是"铁板"大鼓，又叫"西河"大鼓（西河大鼓是中国北方地区的鼓书暨鼓曲形式，普遍流行于河北境内并流传到周边的河南、山东、北京、天津、内蒙古及东北地区，是由木板大鼓发展而来的，以说唱中、长篇书为主）。济南谢大玉、天津于秀屏等所唱的是山东"梨花"大鼓（山东大鼓又称犁铧大鼓、梨花大鼓，起源于山东农村，清末进入济南等城市），歌来的是各有各的精妙引人入胜的地方。

铁板、木板大鼓书固然是分为两派，另外还有"滑稽"大鼓（滑稽大鼓是北京的一种传统说唱艺术，属于京韵大鼓的一个支派，于1920年前后形成，其音乐唱腔基本上与京韵大鼓相同，但曲目内容全为滑稽可笑

和寓意讽刺的故事，表演上也结合各种滑稽动作表情）。按滑稽大鼓在北平、天津、上海、武汉各地方各界的人们都知道是"老倭瓜"（崔子明，艺名老倭瓜，著名的滑稽大鼓艺人）演唱的最早，歌来音韵清妙，令人动听，形容的滑稽更能够解颐。当他未能成名初唱的时候，因为没有投师拜认门户，在生意行里很受排挤，几乎不能容身。所以后来经人介绍，拜史振亭（另有记载为史振林，当时北平木板大鼓名艺人。白云鹏十六岁时到北京学艺，曾拜史振亭学唱木板大鼓）先生为师（按，大鼓书分为"梅""清""胡""赵"四大门户。史先生是"梅"家门户中负有众望的人物）。老倭瓜既拜史振亭为师，与白云鹏系为一师之徒，感情日厚，遂联合组班献艺于北平、天津、上海、武汉，渐有盛名。前几年在新世界出演很受欢迎，演来腔调苍老，婉转动听，其形容滑稽，很是自然。加以他一对"圆"的眼睛流转，及摇头晃身最为解颐，故博有滑稽大王之美名。继其后有"大茄子"，名杜玉衡，平北高丽营人；"大南瓜"，名荣选卿，故都朝阳门外人；"架冬瓜"名叶德林，住崇文门外南岗，曾业轮子行（车行），因为嗜好鼓曲，时常往听"老倭瓜"，后来也拜史振亭先生为师，历在各处奏演，艺尚凑合。现在"老倭瓜""大茄子""大南瓜"均往异地奏艺，"架冬瓜"奏艺在故都的青云阁（青云阁位于大栅栏西街，已有200多年的历史，1905年重新翻建，是一座典型的轿子形建筑，共三层，清末民初北京四大商场之首，台球这一时尚运动在那时就已经被青云阁引进，供达官贵人消遣，青云阁里还有普珍园茶馆、玉壶春茶楼等众多老字号），人缘尚好，然其于歌唱时候，形容滑稽，挤鼻弄眼，摇首晃身，似有厌鄙之处，较之"老倭瓜"远逊多矣。

滑稽大鼓既首推重"老倭瓜"演来绝妙，且多认为是他所创的，实是

大谬不然。考查这种鼓词儿,原有名"张云舫"[张云舫,又作张允方,1877年—1950年,满族,北京人,是京韵大鼓中滑稽大鼓一派的创始人,住北京三旗营,是"皇粮张"的后裔,在皇粮仓中当差有年,早年是八角鼓票友。民国后,家道中落,遂拜韩万祥为师,下海作艺,在北京各杂耍园子演唱京韵大鼓。张云舫嗓音虽窄,但绰有余韵,且善于表演,自知天赋不如同时唱京韵大鼓的刘宝全等,难以与其抗衡,便根据自己的条件对京韵大鼓进行了别开生面的艺术创造,他以京韵大鼓音乐旋律为基础,创出一套滑稽幽默的唱腔和唱法,取名改良大鼓,后改称滑稽大鼓。张云舫擅长编写和整理滑稽鼓词,诙谐幽默,俗不伤雅,其唱腔高低多变,滑稽可笑,他常常见景生情,现编新词。东安市场建成开业第一天,张云舫便以自编自演改良大鼓《海三姐逛东安市场》登场助兴,所演曲目的开场白也多用自编的自嘲诗,或现挂,以抓包袱,不落俗套。张云舫创始的滑稽大鼓演唱风格,经过他的弟子们不断加工创新,曾经风行京津两地,他的弟子老倭瓜(崔子明)、大茄子(杜玉衡)、架冬瓜(叶德林)、山药蛋(富少舫)、小北瓜(于春明)等人,对滑稽大鼓也都有所革新]者,北平三旗营人,性情嗜好歌曲,恃其博有学识,能编各种曲调,词句宛妙精妙,可惜他嗓子不好,未能够成名。"老倭瓜"叫崔子明,原是玉器行,也是北平三旗营人,最好歌曲,因为羡慕张云舫之歌艺,于是向他学习,张就把所能的曲子,略为教与学唱,如《拴娃娃》《劝五迷》《蓝桥会》《妓女过节》《家败归天》《蒋干盗书》《丑女出阁》《海三姐逛市场》《阔四姐推牌九》等,都是张云舫手笔所编辑的。他纵然能够编唱精妙的歌词,因为他"夯头儿"(嗓子)不好,也难动人,所以未能成名。他所教授与人的曲调,认为是平庸无奇的,他最拿手绝妙的四本《战宛城》《胭脂判》

《烟卷成家》等秘本，尚藏之不传，视如珍宝，现在他的年纪将届古稀，寓居在北平。关于这些珍藏秘本，轻易不肯授人，实因为他精心编成，纵使是如何的套交情，或是给与金钱，也难感动他把所藏秘本授人，从这儿看来，足可证明他是清高者。当张云舫在奏艺（表演技艺）的时候，有王寿延，是专荣（偷）他的活儿（就是能记歌的行腔句调），张云舫最怕他，所以王寿延一去，张就唱俗鄙之曲，拿手的《战宛城》各曲，非但不传人，且不常演，恐将淹没失传也。

（《新天津》1935年2月14日第13版，2月15日第13版、第14版）

故都名刹白云观一瞥

春光明媚，气候和煦，春节是已经过了，故都的人们在庆祝春节的时候，必要到各庙会或是市场里边逛逛各种应节（应节，京津地区读yīng jié，意思是应合节拍，应时当令）的玩艺儿，如风车儿、沙燕儿（北京风筝里最普及也最具代表性的风筝，亦借指一般的风筝），经风一吹动，咻咻作响。琉璃喇叭，噗噗噔儿（老北京春节庙会上出售的一种儿童应时玩具。此玩具由玻璃制成，"琉璃喇叭"貌似老北京磨剪子磨刀小贩用的铜号，"噗噗噔儿"像个葫芦，用嘴吹，呼吸时可以发出噗噗的声音，颜色为紫茄皮色。因为售价便宜，又可以发出声音，几个小孩同时吹又好玩又热闹，所以当时很受欢迎，那时凡是去庙会、逛厂甸的都要买上几个，"噗噗噔儿"早在明代就有了。"琉璃喇叭，噗噗噔儿"因为是用极薄的玻璃制成的，经过人的嘴呼吸而发声，如果用力过大，底部就会破碎扎破手指，有时还会将碎玻璃片吸入咽喉，非常危险，因此逐渐被淘汰），吹得声音悠扬，真现有升平的景象。汽珠儿飞扬高声，大有青云得路之意。各地方的人济济跄跄的，更显着热闹啦。财神庙（北京的财神庙共有73座）、大钟寺（原名觉生寺，位于今海淀区北三环联想桥北侧，建于清雍正十一年，即1733年），跟城市里的厂甸（北京人说话带儿话音，俗称厂甸儿，原为明、清琉璃窑前的一片空地。厂甸庙会始于清乾隆年间，旧俗

每年正月初一至十五元宵节为集市,叫开厂甸,热闹非凡。庙会期间,海王邨内的热闹自不必说,其东侧的吕祖祠也香火极盛,善男信女道士云集,火神庙是珠宝商贩集中地,文昌阁、土地祠是书籍集中地,道路两边都是买卖。今厂甸仅存小巷。一般所谓厂甸,泛指民国六年所建海王邨公园附近地带。厂甸的位置就是现在东、西琉璃厂之间十字路口东北角的中国书店所在地,即1917年正式开放的海王邨公园旧址),现在先后满日子,唯白云观(位于西城区西便门外白云观街道,始建于唐开元二十七年,即739年,为道教全真派龙门祖庭,享有"全真第一丛林"之誉)是从春节头开放到旧历十九那天才完,较比别的地方多几天,所以游人的踊跃是有增无减。按该观于初八那天顺星(正月初八被称为顺星节,是一个可以预知一年运气的节日,祈求神明保佑新年风调雨顺,五谷丰登,岁岁平安。顺星节也叫谷日节,谷日是中国传统节日之一,中国民间传说正月初八是谷子的生日,这天若天气晴朗,则这一年稻谷丰收,天阴则歉收。谷日的习俗是对写有谷物名称的牌位进行膜拜,并不吃煮熟的谷物,这种习俗蕴含着重视农业、珍惜粮食的思想。顺星节又叫敬八仙节,这一天民间有很多的习俗,正月初八众星下界之日,制小灯燃而祭之,称为顺星,也称祭星、接星,还有放生活动,把家里养的一些鱼、鸟拿到外面,放归野外,体现古人尊重自然、与万物和谐相处的品德。中国民间取八字的读音,将正月初八演变成了敬八仙节,用佳肴、水果祭祀八仙。因为八仙不畏强权,藐视富贵,深入民间,解危济困。八仙就是民间传说的铁拐李、汉钟离、张果老、何仙姑、蓝采和、吕洞宾、韩湘子、曹国舅),跟十八那天会神仙,这两天最是热闹,人也胜过往天。记者在新正休假的几天,也到趟白云观一观,现在把这观里的情形,并向住持道士毓坤(白云观第

二十一代方丈陈毓坤）咨询该观的沿革与历史，拉杂的写在下面，想亦是阅者所乐意看的吧。

宋朝末季的时候，有金人叛变，元太祖成吉思汗于是就兴兵远征，意思是要把中国一统，一天强盛一天。因为太祖很有战略，又搭着士卒们能够用命，所以到的地方攻无不取，战无不胜，敌人闻风皆逃，真可以称是百战百胜，国家的干城，功光宇宙啊。在这时候有长春真人姓丘名处机（1148年—1227年），字通密，号长春子，年纪已经七十多岁了，是山东登州人，道学渊博，天下知名。元太祖羡慕他的名闻于国，自己要求长生的法子，于是就派大臣赍（赐予，给予）旨去召他来，以便垂询（旧称上对下有所询问）一切。赶到登州与丘处机见面儿，就说元太祖要征询治国的道理，请驾临新疆。这时候太祖正在征战，距离的道路有三万多里地，丘祖（即丘处机）的门徒们听说这事，以丘祖年纪过老，恐怕不能够走这么远的路（为由），就一劲儿的拦阻。丘祖因为元太祖为的是征询治国的道理，这是不能够推却的，所以就欣然的愿意去，并且因元太祖辗转的征战讨贼，死亡在刀斧之下的人过多，所以必须要去劝阻，于是就率领着十八个徒弟起程而往。在路上不畏什么艰苦，赶到行经北京的时候便下榻在太极营，就是现在的白云观，后又起程而走。约有三个月之久，始才到了新疆的鄂布汉（地名）地方，就在这地方的雪山，跟元太祖相见。太祖以优礼的待承，当时咨询治国之道，丘祖回答道：敬天爱民。太祖跟着又问修身之道，丘祖回答说：清心寡欲。元太祖恍然大悟，从这儿就戒杀，渐渐的就化干戈为玉帛了，武力的政策竟换成政治的政策了，并且即刻就罢兵回朝。（元太祖）对于丘祖之规谏很是嘉许，当时就封丘祖为长春真人，把太极宫改名叫长春宫，并将故都紫禁城里的南北海赐给丘祖作为休

憩的地方（现在南海的太液池）。太祖既尊丘祖为真人，各文武百官都要到长春宫去听道，一晃儿就是十几年，始终不倦。

甲申的春天，丘祖年岁正是八十，因为年老，竟在长春宫里羽化飞升（指肉身死去）了，各门徒当时就筹备营葬（办丧事）。赶到营葬的时候，空中忽有白云缭绕，遮住了太阳光，由午（午时，即上午十一点到下午一点，此处特指中午十二点）至辰时（早上七点至九点）才散，各门徒因为丘祖的言行感动了天，所以就把长春宫改为白云观，现在丘祖殿，就是当年营葬的地方。丘祖在羽化前一年的时候，有田盘山众善徒恳请说道，丘祖便慨然的允许。及去的时候，路经平谷县，有一独乐村，在这村子里有一座古刹，名叫玄宝观。在观的门前有一棵大柏树，高入云际，干枝粗大，可惜因为年久枯干死了。因为古迹的关系，未把它锯伐了。丘祖看见这棵大柏树，很是爱惜，当时就摸了几摸，念了几句咒语（某些宗教、巫术中被认为可以帮助法术施行的口诀），到了第二天，这柏树竟自的生出芽长叶儿，死了又活啦，当时赐它名儿叫"死活柏"。一时村民知道了，以丘祖为神仙，率皆烧香礼拜，并且在树旁建立有碑碣子（石碑方首者称碑，圆首者称碣，后多不分，以之为碑刻的统称），详志此事作为永久纪念。这棵柏树到现在已有八百多年，它的枝儿仍然茂盛，冬夏长青，到现在仍传为美事。白云观因为丘祖将死柏树救活，实在为一件罕有的奇事，若不是神道所感的，哪有这样的奇事佳话？所以就在民国十八年的夏天，派人往平谷县的玄宝观，看这死活柏跟观院俱在，为当地的胜景，且是数百年的奇异古迹也。

白云观在故都西便门外之西，距城一里多远，建北向南，正殿主祀是丘祖，在佛影（指佛像）前边的供桌有一大钵（一般指僧人所用的食器，

形状像盆，较小，有陶钵、瓦钵、铁钵等，一钵之量刚够一僧食用），径圆数尺，传是阴沉木（阴沉木具有较高的价值，被誉为植物界的"木乃伊"，随着科学技术的发展，阴沉木逐步被人们所认知，它是天然形成的绿色环保、密度较高、物理力学性能稳定且耐磨性极强的木材，其特有的材性为任何人工合成所不及）制造的。在钵的下面建有土丘，设有红油漆的木栅栏，里面就是丘祖羽化的营葬地。在该观山门的里边有一石桥，名叫窝风桥；观的后边建筑有一石山，名叫挡风山；这桥跟山的寓意，据传丘祖在观中说法的时候，于闷闲的工夫著作《西游记》，按《西游记》里面的记事，是将说唐僧往西天取经的故事，书里边的主角孙悟空、猪八戒、沙和尚等都是儒徒，盖它全书的意思是褒贬和尚，抑扬道士，所以自这书一出来，僧道就起了恶感，对于道众就想法子报复，后来《封神榜》应时而出来，该书把侮蔑道士的情意描写尽致，从这儿僧道各相仇视，最后就有僧众在白云观的西边建筑一座庙，名叫清风寺，它的寓意是白云观被清风一吹，云即四散而化为乌有了。不料这招儿又叫道士看破了，就想法子补救，后来就兴土木，在观的前后鸣工建筑石桥、石山，寓意是风一来就被桥窝住，就不能狂撞；风过了大了，又被石山挡住，这就是僧道斗智的意义。现在白云观尚在，香火极盛，可是清风寺衰朽倾圮，已不堪收拾了。

白云观正殿是玉历长春殿，殿后尚有儒仙殿、翕光殿、贞寂堂、星宿殿、老人堂、磁瓦山等，极尽山林气象，幽静名胜。每年新正元旦开放十九天，在开放的时候，初八、十八这两天的日夜最是繁华。清废皇帝（指清朝末代皇帝溥仪）在这天特派大臣躬诣拈香行礼，以示隆重之意。在窝风桥洞孔的里边坐有道士，皆是年迈龙钟、须发斑白的老道士，整天的闭眼合睛，也不喝、不拉也不撒，以示入定的意。在洞的口儿悬着一木

质大铜钱，钱的孔里系着一个铃铛，人们好奇的心盛，所以从上边用铜子儿扔下去，打中钱里的铃铛，名儿叫金钱眼，打中了的人是一年里边都顺利，打不着的就是运气不好，多愁眉不展的，于是就连着用铜元打，必须打着金钱眼方能够安心。所以洞口里的地下，铜元层层垒垒的，道士大发其财源，这也是道士们智取金钱的妙策儿啊。

初八日是祭星（古代重要祭礼之一，每年春至，天子出东郊设坛而祭祀星辰，人们有正月初八祭星的，也有初八、十八、二十八三个日子都祭星的，也有只有二十八祭星，认为可以代表三个八都祭星了）的日子，各住家的人们，供奉本命星君（每个人本命所属的北斗星君），以为趋吉避凶的祈祷，这种的习俗很是迷信的，惟在注意术数（一般指数术，也写术数，是中华古代神秘文化的重要内容）的人，以人生的年月日时推算禄命（古代中国相术术语），这个名儿叫作星命学（研究星命术的学问，简称命学），根据起首儿是在唐朝，然而事关人的生计，是星卜家（以星相卜卦为职业的人）所说的，似跟祭星的习俗没什么关系。所说的祭星，是以星宿（天文学术语，寓指日、月、五星栖宿的场所）而言，如天空的列星，或是二十八宿星（中国古代天文学家为观测日、月、五星运行而划分的二十八个星区，由东方青龙、南方朱雀、西方白虎、北方玄武各七宿组成），都叫作星宿，用个人的年岁，自星宿的头儿数起，到本人的年岁就是星宿的本宫（古代皇宫中有很多宫殿，只要是一个宫殿的主人，都可以自称"本宫"，比如太子叫"东宫"，可自称本宫），星宿的吉凶就有关系这人的命运，所以祭星的说儿，亦就是祛灾求福的意思。该观的顺星殿所供的，如大耗星（属火，主耗败、退祖及破财）、小耗星（属火，主小失、耗财，行事多耗时间、金钱，没有效益）、太阳星（星官名，为中天主星，

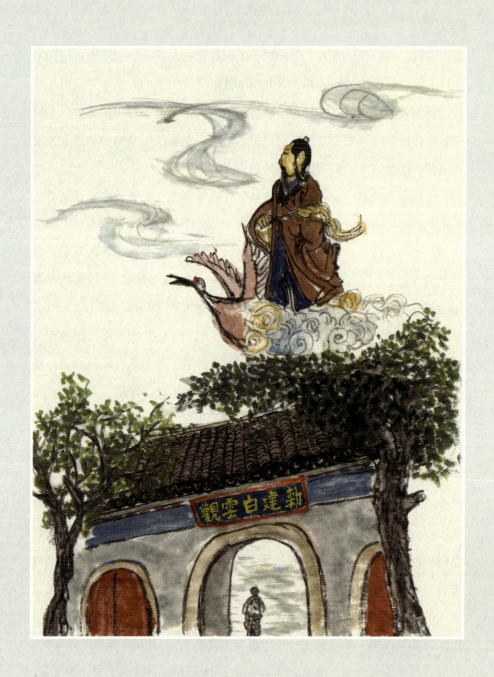

化气为贵，为光明之神，掌管"光明""博爱""权贵"之星，能文能武）等一百数十位星，并有二十八宿星，都是从岁数而定。人们因为利禄的动心，多到该殿里祭星，所以热闹胜于往日。在祭星的那天，殿的四面满挂着纱灯，预备在灯节儿燃点，纱灯上所绘的人物也多是扬善抑恶、富于因果的事儿，叫人们瞧见心惊害怕，有作恶的心也要改善过来。赶到十八日这天的夜里，相传是会神仙的日期，据说有福有善的人们能够会神仙下界，所以从这天的前夜晚响起，便有络绎不断的人向该观出发，西便门道上的善男信女尽夜不绝。惟据该观的住持道士毓坤说，关于十八日那天会神仙的事，简直的可说是没有，年期久了以讹传讹，所以就有了这种的说儿，难以除掉。盖正月十九这一天乃是丘祖圣诞的日子，世代的徒众在这天祭祀，必要亲身的前来致祭行礼，援例是在十八日午时起驾，当夜就可宿在观里，到了夜半的子时，乾隆帝御至殿里祭拜，文武百官跟各道士都要跪列在左右，礼仪够多么隆重啊。这天的城门不闭，由晚间到了天亮，行人接连的不断。相传这天夜里，或者是有能够见到丘祖的，真是无稽的说儿。所以十八那天会神仙这桩事儿，大概也是从这儿开始吧，然而实在没有这么回事，哎，故都人们迷信的深切亦殊可笑哇。

（《新天津》1935年2月20日第13版，2月21—22日第14版）

白云鹏访问记

鼓界名流白云鹏，自从北平新世界倒闭辍演后，多年未在北平演唱，日前由天津载誉回北平，原拟略事休养，度过春节，仍然返津出演天晴（茶社），据北平青云阁［位于大栅栏西街（观音寺街），典型清末民初风格的建筑，是20世纪二三十年代与劝业场（北京劝业场又名大栅栏劝业场，始建于1906年，是一栋外观四层的楼房，位于大栅栏煤市街廊房头条，是清末民初至20世纪40年代北京南城颇负盛名的大型商场）、东安市场（位于东皇城外的王府井大街，1903年开业，是北京建立最早的一座综合市场，集吃喝玩乐为一体，由于邻近东安门，所以叫东安市场），再加上首善第一楼（在北京南城，靠近珠市口），并称为老北京四大商场］。青云阁是个人气极旺的综合型商业娱乐场所，集购物、娱乐、饮食、品茗、服务于一体，一层大厅是北京的传统小吃，因而引得文人雅士、官甲贵胄多愿会聚于此。当年青云阁热闹非凡，内有普珍园茶馆、玉壶春茶楼、步云斋鞋店、富晋书社等众多老字号。清末民初年间，程砚秋、马连良、梅兰芳等京剧名角先后在此登台亮相，相声界前辈焦德海也常到此演出。青云阁名噪一时，可以看到二层中厅表演的评书、戏曲、杂耍和相声，三层的玉壶春茶楼（青云阁的后厅在杨梅竹斜街），玉壶春老板贾凤祥、"快手刘"（享有盛名的戏法儿艺人，原名孟宪月，艺名"快手刘"）

等，因年关已近，将要封台，特向白云鹏恳请出演数日，以维同业。白云鹏因友谊相关，未好拒绝，慨允演唱数日。海报贴出，使记者生起兴奋，每日为各报撰稿，忙碌异常，特约友人李德平、朱镜心、生率斋等往玉壶春以饱耳福。连听三日，尚未足兴，第一日唱《博望坡》(《三国演义》中的一段故事），二日为《樊金定骂城》(《薛家将》中的一段故事），三日为《黛玉焚稿》(《红楼梦》中的一段故事），在这三日所演者，皆为白云鹏先生生平拿手杰作，独擅之良歌，记者耳闻目睹，其形容之尽致、表情之入微，处处逼真，字音正确，唇齿流利，皆同行中所能弗及。其音韵之新颖、歌词之文雅，使人动听，引人入胜，非至炉火纯青，绝难如此美满。记者因白云鹏先生为鼓界名流，数十年来驰名沪（上海）汉（武汉）平（北平）津（天津），于本月二十二日下午三时，特约李德平、王柱宇，前往骡马市大吉巷一号白寓访问，经叩门说明来意，白云鹏先生即延入其上房，谈话间见其语言流畅，平心静气之态，如文雅秀士者流，并无江湖虢伪模样，实是可佩，兹特将访问情形详述如下。

记者问：先生是哪处人呢？白答：河北霸县堂二里的人氏。记者问：先生从哪年学艺？拜何人为师？今年多大年岁？白答：自幼即好习歌曲，在霸县时，虽无师授艺，亦勤于演唱。本县有陈老先生者，曾为余指教，自光绪十六年赴津，便在天津演唱，是时尚未成名。至光绪二十年，有北平鼓界名人史振亭（有记载为史振林）先生到津，敝人即拜史先生为师，经敝师指导，艺业乃进，渐有起色，遂以此艺为业，不复他求，专心研究。至今余已成名，先师已故去，不觉光阴似箭，余已六十岁矣。记者问：先生贵行的行话，是否管大鼓叫"海轰"呢？白答：不假。解释如下：海在江湖侃语（行话）为"大"，鼓声敲打，其声膨膨，能引人耳音为"轰"，

故此管敝行叫作柳（行话管唱叫作柳）海轰的。记者问：贵行用此行话，能有用吗？白答：药铺之中，抓药完毕，铺伙将其密码写于药方之上，其用之大，非一旦可能贯彻说明；即今电报尚有密码，岂止敝行之人呢？记者问：在天桥演唱大鼓之名家，有田玉福先生者，是否一门？白答：田玉福、程玉海、吴玉奎等，皆吾师之徒。

记者问：鼓界的支派为梅、清、胡、赵、增、才、杨、张等八门，先生是哪门哪派呢？白答：敝人是梅家门的支派。记者问：先生从艺使过万（应为蔓，时间久了，使用万了）字活儿吗？行话管说整本大套书为万字活儿，例如天津三不管开洼（位于天津南市的三不管是在一片大开洼地上建起来的）唱大鼓书的黄福才，能够说一年半载不换书，为同行所重视，即使万字活儿中的大将军者也。白答：敝人在庚子年前使过万字活儿（至今亦有二十余年未唱全本的大鼓书了）。记者问：为何不唱全本的大鼓书呢？白答：今之社会情形变迁得与庚子年前不同，从前作艺的人们，非有万字活儿不能开转（zhuàn，行话管能挣大钱叫作开转）。如今平津沪汉各大都市、商埠码头，能成年累月天天听书的，皆为中下社会之人，每日我们同行的人们唱四五个钟头，只能收二三元之利，甚至于有挣的不及一元。敝人早见及此，遂弃了本书，改唱唱片（行话管唱零段的曲儿叫作唱片）。凡到各娱乐场所、各书馆听杂耍的人们，皆中上社会之人士，他们天天听，挥霍几元，不足为奇。故我们行中的名角，受累不及一小时，收入很大，劳力小，收入丰富，谁不努力学习唱片，甘心受累学那整本的万字活呢？记者问：先生哪年到的北平？白答：光绪二十七年（1901）即到北平，因为霸县原籍既无恒产又无至亲骨肉，遂在北平落户。

问：先生所唱鼓词，是"江湖"秘本（遗中之活）呢，还是名人著作

呢?答:例如《华容道挡曹》等等活儿,俱系"江湖"秘本,皆由师父口传心授得来。譬如今之单弦大鼓的唱片,皆为清末韩小窗先生[1830年—1895年,满族,清代作家,奉天(今辽宁省)开原县(今开原市)人,子弟书最重要的作家之一。子弟书是清代说唱文学北方鼓词的重要一支,属于说唱曲种中的单唱鼓词。因首创于以满族为主体的八旗子弟,称为子弟书]所留的著作品,他的遗留各本,庚子年前最为盛行,如今恐无处寻觅了。"小窗氏"之著作品,词句文雅,音韵易调,穿插紧凑,个中精彩非数语可能了解,今人之作品惟恐不及他了。问:天津北平两处贵行哪处发达最早?答:天津最早。原津埠之人,不拘其生活高低,皆好丝弦,就以"靠山调"(天津时调的主要唱腔曲调之一)的曲儿说吧。天津人唱法为最美,他处人士皆弗及。且津埠之人不拘老幼,都能懂行。北平自庚子年后,始有小广寒、四海升平[民国初年,前门外石头胡同开设的四海升平园是北京最早的落(lào)子馆]等等书馆,至今小广寒已无,四海升平已改为评戏,可惜北平为故去之都城、文化之区,杂耍(旧时对曲艺、杂技的合称,也称"什样杂耍")馆子俱都落伍,第一楼、青云阁等等书馆,皆不如津埠设备之完整。

记者问:贵行在光绪以上,为何没有轰动全国之大鼓名角?答:从前敝行与梨园行,在旧社会风气不开,封建制度之下,阶级不能平等,皆受旧社会一般的贵族之家、官僚学士们卑鄙轻视,既难登大雅之堂,又无规模宏大的娱乐场,艺人实是不易发达,所以在旧社会之中,没有大名鼎鼎的人杰。自从庚子年前后,海禁已开,欧风东渐,社会风气转变,又经清末之西太后(慈禧太后的俗称)好于高尚娱乐,凡供奉清廷献艺的艺人声价提高,自那时社会的人们方才重视艺人,艺人之发达,此为第一时期

也。我国政体改变，阶级打破，艺人成为大众化，平津沪汉各省县市、商埠码头，纷纷建筑规模宏大娱乐场，复经报纸宣传之力，艺人身价提高，生活日优，此为艺人发达第二时期。故在光绪年至今，艺人成名者口难尽述，如今艺术的进化力很大，日异月新，我们敝行人若不时时努力，第三期的艺人成名可就难了。听的人们耳音日高，作艺的人们没有惊人之能，压倒前辈之技，恐怕徒劳无益了。

言至此已到记者的工作时间，遂与辞而出。记者感于白云鹏艺术深奥，知识广大，天资聪颖，每逢登台未演之前，必先向询局的人们（行话管听大鼓的人叫作询局的）言辞谦恭致敬，用话铺垫平喽，然后才柳（再唱为柳），能使全场听其发生好感。望鼓界后起的先生们仿效于白云鹏先生，作艺的人们有了人缘，你们试猜一猜，当然就有了饭缘了。

（《新天津》1935年2月24日第13版，2月25—26日第14版）

故都菊讯

曾在北平天津各园奏艺的坤伶武生韩月樵（当时女武生的佼佼者），天资聪颖，所能的戏很多，演来各剧各尽其妙，很受欢迎。上次从梁秀娟（女，旦角演员，从母姓，文武昆乱不挡的全才演员，拜师尚小云）赴济（山东济南的简称）演剧期满，梁随同伊母梁花侬（梁秀娟的母亲，舞台上第一位女性丑角）返平，韩月樵竟蒙韩主席（韩复榘，民国军阀，曾任山东省主席）夫人的挽留，又续演一月，现又期满，不久将返平省亲云。又伊妹韩志樵，武生也颇不弱，先随乃父在西安奏艺，成绩很好，将在端阳节前回北平露演云。

须生［京剧中一般扮演中年以上的男子，要戴髯口（假胡须），根据年龄不同，髯口有黑、灰、白等颜色，重在唱功］中谭派（京剧谭派艺术是最早创立的京剧流派，创始人是谭鑫培，谭派以唱腔委婉古朴而著称，一些著名的艺术流派都是先学习谭派艺术而后逐渐形成自己的流派）正宗（泛指嫡传承继，指正流派）余叔岩（1890年—1943年，京剧老生，1915年拜谭鑫培为师。在全面继承谭派艺术的基础上，以丰富的演唱技巧对谭派艺术进行了较大的发展与创造，成为"新谭派"的代表人物，世称"余派"。余叔岩字小云，官名叔巖，巖与岩通，巖字笔画太多，所以常用岩代替，病逝时年仅54岁），自香厂新明戏院［在如今香厂路（珠市

口西大街南侧)中部与板章路相交的丁字路口东北角,新明戏院于1919年1月24日开业,是京城第一座自称为戏院的剧场,是二层砖木结构的建筑。开业之初,以京剧为主,1919年七夕节(农历七月初七)在新明戏院由梅兰芳、姜妙香主演的《天河配》轰动京城,程砚秋、余叔岩、高庆奎、孟小冬都曾在此演出,但新明戏院仅存八年,1927年11月14日的一场大火将新明戏院吞噬]被烧一片焦土,便未现身舞榭(榭是建筑在高台上的房屋,舞榭为歌舞娱乐而设立的堂或楼台),于今数载,各界渴望甚殷,数次之义务戏,余叔岩亦未出演,良因患病,仍难为参与,助襄义举,嗜听余剧的人咸以为绝望。当此马连良(1901年—1966年,北京人,回族,京剧"马派"老生艺术创始人)、高庆奎[1890年—1942年,原名振山(镇山),号子君,京剧"高派"老生艺术创始人]、言菊朋(1890年—1942年,出生于北京,蒙古正蓝旗世家子弟,姓玛拉特,名延锡,号仰山,"延""言"谐音,遂取以为姓,京剧"言派"老生艺术创始人)、谭富英(1906年—1977年,京剧"谭派"老生第四代传人,新谭派的创立者。出身于梨园世家,系谭鑫培之孙、谭小培之子)等各争强斗胜时期,深恐其一经露演,日久号召力弱,及将剩余扫尽,外人多为是疑,乃余叔岩由去岁便将一切嗜好扫除,早起练习武术,锻炼体格,现在体健,精神恢复,每日早晚吊嗓,熟习拿手各剧,将于最近期内重现身于舞台云。

须生雷喜福(1894年—1968年,京剧老生)春节被邀去汉(汉口),钟鸣岐[1914年—1974年,京剧武生(戏剧中擅长武艺的角色),生于北京,其父为钟喜玖。钟鸣岐基本功扎实,武功矫健,是一位戏路宽广、能文善武的演员]随往,演来甚受欢迎,日前函平寓友好,谓演期一月届

满,将再续半月,限满将去沪大舞台演唱两星期,决即返平云。

(京剧戏班或演出场所被称为"梨园",又称"菊园",故以"菊讯"指称京剧的消息。《新天津》1935年3月14日第13版)

"扫苗儿"的今昔观

剃头的这行人，按江湖的侃语管他们叫作"扫苗儿"的。我国古时候原没有他们这一行。炎汉民族原都是拢发包头的打扮，到了汉末的时代有了和尚，落发为僧，才有剃头的人。那时候僧人们剃头用的是薙（tì，同剃）刀。到了吴三桂请清兵打破北京城，满族人进了中原，得了清朝的天下，令我炎汉的民族遵照清朝的制度，清朝皇帝这才降旨教天下的人民都剃头。那时候剃头匠很有威风，他们剃头挑子的把边有个旗杆顶儿，用朱砂油漆的挺红，杆上挂有龙旗，杆上铜丝盘成大蝴蝶似的，铜丝悬着《圣旨》。那剃头匠把他们的棚帐支起，只要把挑儿一放，瞧见行路的人们，不是脑袋四围剃光当中梳着辫子的人，就愣给揪到剃头棚里，强迫着剃头。相传那时候谁要违背不遵，能够把脑袋砍下来，就挂他那根杆的铜丝上。说起剃头那行人，在那时候亦是威风凛凛，无人敢惹的，强迫着令人剃头还得给他往后边那柜子里扔钱。

"扫苗儿"的这行人在清末的那时候，还是被人轻视的，并且在科举的时代，不准他们这一行人进考场，说他们是下九流。三教九流是一个出现频率很高的词语。三教九流是古人根据不同地位和不同职业名称所划分出来的社会等级，带有浓重的阶级性，褒贬色彩也异常鲜明。三

教是指儒教、道教、佛教，九流在历史上有很多的版本，又有上九流、中九流、下九流之别。上九流一般是指帝王、圣贤、隐士、童仙、文人、武士、农民、工人、商人；中九流一般是指举子、医生、相命、丹青、书生、琴棋、僧人、道士、尼姑；下九流，顾名思义是指古代从事职业之位最为卑贱的一些人，也是最让人看不起的一些人，在古代，他们虽然地位卑贱，也是社会中不可缺少的一部分，他们是一流巫、二流娼、三流大神、四流梆、五剃头、六吹手、七戏、八叫、九卖糖。巫：可以画符驱邪的巫师；娼：妓女；大神：用跳舞形式治病的巫；梆：更夫；剃头：挑担为人理发的人；吹手：吹鼓手；戏：唱戏的人；叫：乞丐；卖糖：吹糖人、卖糖葫芦的人，跟吹鼓手的、修脚的一样。别瞧在那个年月，他们的阶级不能够平等，受到封建制度的压迫，但是他们的行规还是很严格的。每逢剃头棚责打徒弟，都在夜里，并且都是捆在板凳上，往死里打。

在我幼年读书的时候还是那样。我还记得有新出师的徒弟，挑着剃头挑儿，敲着"报君知"，俗名儿叫"唤头"（街头流动的小贩或服务性行业的工作人员，如磨剪子磨刀的、剃头的，用来招引顾客的响器，有人也称它为"报君知"。真正称为"报君知"的是旧时算命占卦的盲人手里敲打的竹板、铁片或铜锣一类的东西，因为要让人听到，所以叫"报君知"，后来就把游医用的"虎撑"、卖豆腐用的梆子等用的响器，都叫"报君知"了）。把绕胡同儿去给人剃头，遇上了同行的，都要按规矩盘问盘问，若要是盘问短啦，就把挑子留下，简直的就叫你吃不了兜着走吧。

有一次我曾记得他们问答语的两句话，譬如对面问：你是……答：都

是罗连子（同行），何必问来由。后来由记者调查他们这行儿，因为时代的变迁、潮流的演进，与从前大不相同，今昔的景况实有天渊之别了。在从前他们这种生意用不了几两银子的本钱，如今可不然了，开个理发馆，真能够动辄万元下"笨头"（江湖调侃儿管本钱叫作笨头）。早先叫剃头棚，如今叫"理发所"。理发所中的理发员从前是剃头的，如今叫"理发师"。从前是鞋破袜子破，如今是"西式服"。国家政策改变，打徒弟的恶俗也随之无形暗消。时到如今，打破了阶级，人民的自由平等，他们的身份日高，收入也很丰富，"扫苗儿"的这一行儿也是进化多了，发达的越快，剃头挑子也越发的落伍了。在从前他们同行要盘上道（盘问），就是那挑儿上的东西，样样都得按着行话说的调侃儿来，譬如问他那铜锅是什么？得回答说是"海"，言其那锅如同是"海"，总有水儿，没有水儿吃谁去呀。

要问锅里是什么？得回答说是"龙啃（kèn）"（龙吃）。要问他那刷子是什么？得回答说是"鱼"。要问他那磨刀石是什么？得回答说是"蹓子"。要问他那磨刀布是什么？得回答说是"圣旨"（据传闻那时候皇上赐的旨意就包在这块布内）。只要是同行人进去，叫"票子活"，管白剃头调侃儿叫"票子活"。管人们剃头叫"扫扫苗儿"，刮脸叫"赶赶盘儿"（脸的调侃儿是盘儿）。有时候剃头的被活主儿（顾客）给打啦，他们本行人调侃儿问，你为什么"折（折鱼蛇音）鞭"哪？答：赶盘儿开了彩啦。就是用剃头刀把人家脸给划破了，流出血来啦，那焉有不挨打的？按如今说他们的生活和手艺，虽然是进化不少，可是有一门拿手活儿的正骨，恐怕要有失传之虞了。在从前的剃头棚，差不多都能给人捏骨缝、接骨节，凡是跌打损伤骨节的病症，都能够给治好了，所

以剃头棚都有正骨科的一门手艺。如今虽是因潮流的演进,而变为理发所、理发馆,然而正骨一科,今后则恐将宣告失传了。

(《新天津》1935年3月21日第13版、第14版,3月22—23日第14版)

旧都天桥滑稽戏专家云里飞

相声（一种民间说唱的曲艺形式）原是从八角鼓里边产出来的，那种玩艺儿能够解颐逗笑儿，所以演来最是受人欢迎的。它的词句雅俗共赏，能够登大雅之堂，在清季之后，庙会里跟各市场就有相声的玩艺儿。因为日期一久，他们作艺的人们艺术有了进化，从相声里又产生出来一种《戏迷传》，在各庙会各市场里能受下级社会的人们欢迎，就是人所共知演唱《戏迷传》的云里飞了。

说起他的名儿来，凡是到过北平的人，都知道有这么个人，可是没听过他的玩艺儿跟没见过他面儿的人亦是很多的了。云里飞是他的艺名，在北平有老云里飞跟小云里飞，记者今就将他们的身世谈谈。

老云里飞姓白（祖姓白），名叫有云，现年七十五岁了。在他幼年的时候，入松竹成科班学戏，所学的是武把子，出科之后因为技艺不能够惊人，于是就又学说《西游记》，拜恒永通为师，学成之后他师父便赐他名叫庆有轩。按着《西游记》的当初就属"猴安"。在北平说《西游记》的"猴安"，很有"万儿"（万儿应为蔓儿，时间久了，大家都改了，把蔓儿叫万儿了，就是有名气了）。"猴安"这位先生他本姓安，名叫太和（他的师父叫潘青山），因为安太和学猴儿最神似，所以知道的人就叫他"猴安"。到了如今社会上的人们都不知道他的名字，有人竟附会妄传他名叫

安天会，真可以说是荒天下之大唐也。

说《西游记》的跟说评书的不同，他们是另一支派，在前二十几年间，北平曾有评书研究社，说《西游记》的人这才加入评书界里。他们说西游的虽然加入评书界里，仍是另一支派。按说《西游记》的支派里边是分"永""有""道""义"四字，永字辈的艺人恒永通很有叫座的魔力，从这儿便排下去啦。恒永通的徒弟就是庆有轩（即老云里飞）、李有源两人，庆有轩后又改名叫白有云，是忠实的码子（指厚道人）。李有源收徒弟名叫奎道顺，庆有轩收徒弟名叫田道兴，奎道顺收徒名叫邢义如、石义舫。现在恒永通、李有源、奎道顺、邢义如等先后死去了。

庆有轩的长子白宝山是小云里飞，次子白宝亭曾拜焦德海（1878年—1933年，北京人，相声艺人）为师学习相声。

（未完）

（《新天津》1935年3月26日第14版）

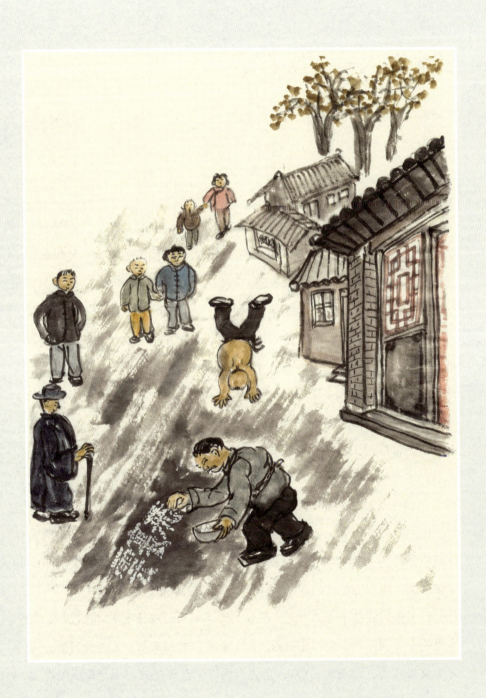

江湖艺人——挂子行

在北平各市场、各庙会，有些打把式卖艺的，同伙有二三人不等，在杂技场内撂地儿（在固定场地内明场演出），亦有能赚钱衣食充足得意洋洋的，亦有不能赚钱顾不了衣食的。

记者向其内幕者探讨，始知个中玄妙，凡是挂子行（江湖艺人管打把式卖艺的调侃儿叫挂子行）的人，走闯江湖，只要练些套子活的把式，再把圆粘子（用语言或弹奏乐器的声音把听众吸引过来，调侃儿叫圆粘子）、拴马桩儿（江湖艺人每逢跟观众要钱的时候，用话把观众拢住，行话叫拴马桩儿），学会了，到处都能吃饭，可以走遍了天下。

有些个练过尖挂子（江湖艺人管真把式调侃儿叫尖挂子），或是投亲不遇，访友不着，到了人穷当街卖艺、虎瘦拦路伤人的时候，弄些刀枪棍棒，亦到各杂技场内撂地。练的时候又是一个人，既不会拢人，又不火炽，练的时候有人看，要钱的时候看主儿就散，真能把人气死，即或有人往场里撇杵头儿（江湖艺人管往场内扔钱调侃儿叫撇杵头儿），又能赚的了多少啊，所以练把式的越是尖挂子（真把式），越不能赚钱。

到了他们腥挂子（江湖艺人管假把式调侃儿叫腥挂子），把式属第二，嘴里的卖弄倒在先。金、皮、彩、挂（金是算卦相面的，皮是卖药的，彩是变戏法儿的，挂是卖艺的），全凭说话，学会练把式。不会说话没有卖

弄，那叫傻把式，如何能成？常见他们卖艺的，到了要钱之先，都得用话把人拢住，全会使"拴马桩儿"。要没有拴马桩儿瞧热闹的人，谁肯站着不走啊，要走觉着不大合适，只好往场内抛扔些杵头儿（钱）再走吧，所以江湖人都仗着这些门道赚钱的。但是江湖艺人，亦有会尖挂子的，就以我所知道的说吧。

北平天桥有张宝忠、仁义胡，天津三不管有个霸州李，都有点真功夫，半腥（假）半尖（真）赛个神仙，外人真是猜不透他们有多大的来历呀。在从前的挂子行，无论走到何处，凭腥（假）挂子就能蒙上一气，搁在如今这个年月可就不成了，是能赚钱的挂子行，都不指着观众抛杵头儿啦，全添着卖大力丸，跟海马万应膏了，卖这几种药，得到卫生局化验批准之后，才能售卖，否则定被官家取缔。挂子行的人们，亦都随着社会的变迁，由挂子行改为"挑将汉"（打把式的卖药调侃儿叫挑将汉的）的了。如今的生意人，全成了"笨头"（江湖人管本钱调侃儿叫笨头）搁念（搁念两个字，是江湖人群名词的调侃儿）啦。其实社会里事儿，不仅是生意人有腥（假）有尖（真），其实干哪行亦仗着真真假假，倘若净卖真呀，简直的是走不通，谚语曰：一天卖了十石假，十天卖不了一石真。

我说的话你要不信哪，你可以到各行各业里探讨探讨，然后管保你也得信我这套的。所以社会的事情全是如此，你要净干真的呀，管保没有人认的。唉，我的社会人心哪！

（《新天津》1935年3月29日第13版，3月30日第13版、第14版）

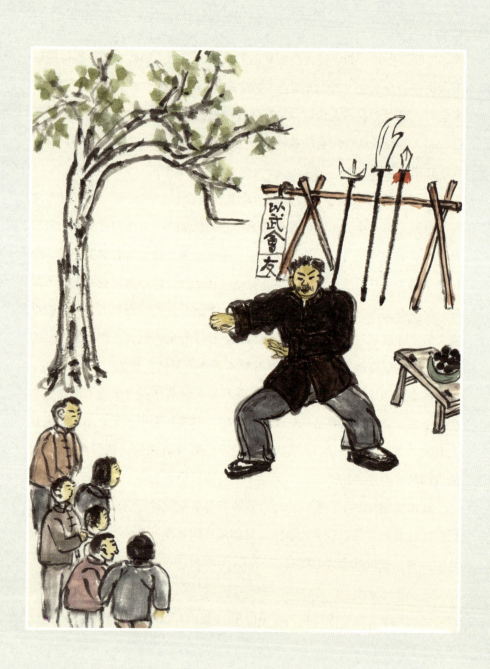

鼓界硕果——刘宝全与白云鹏绝艺之别

大鼓（此处指曲艺中的鼓曲）乃为一种俗乐，素不为人所悦重，良以该种技艺，在三十年前系随地卖唱者，绝不能登大雅之堂，按故都三十年前之唱大鼓者，只有随缘乐（本名司徒瑞轩，字靖辕，八角鼓票友，此人以司瑞轩称之）、胡十（清末民初鼓书艺人胡金堂，艺名胡十，擅唱文段子，所唱被称为木板大鼓，长年在北京、天津作艺，是改良木板大鼓使之演变为京韵大鼓的名家。刘宝全年轻时曾为胡金堂伴奏，19世纪80年代末，刘宝全正式拜胡金堂为师），技艺虽未臻上乘，在彼时尚能称凤毛麟角。后自刘宝全登台奏艺，变化腔调，注重字音，复以起曾隶梨园行（旧称京剧界从业人员为梨园行），因嗓音不佳，难博好评，乃易（意为改）唱大鼓，而参以剧中之身段表情，神情领会，极受人欢迎，大鼓一道，始渐兴焉。宝全（即刘宝全）之奏艺富有余味可寻，其优点非他人可逮（dài，及）者，即为一、喉音清亮，五音兼全；二、字眼真切，叶字沉稳；三、行腔圆润，平处见长；四、中气充足，精神弥满；五、工架洒脱，手眼咸到；六、表情细密，善于传神。富此六项之长，宜乎得鼓界泰斗，更以其三十余年之造诣，始获精美之艺。曩于故都城南游艺园〔民国八年正月初一，在先农坛外墙（当时未拆除）北门内开了一座游乐园，叫城南游乐园，占地三十亩，每周放烟火，是一座大型综合性娱乐场所〕，

记者得聆听其拿手之《闹江州》(出自《水浒》)、《斩蔡阳》(出自《三国》)、《华容道》(出自《三国》)、《古城会训弟》(出自《三国》)、《战长沙》(出自《三国》)、《南阳关》(出自《隋唐》)、《马鞍山》(又名《伯牙摔琴》《抚琴访友》)、《群英会》(出自《三国》)、《游武庙》(京韵大鼓传统曲目,又名《刘伯温辞朝》,故事内容出自民间传说)、《审头刺汤》(根据子弟书《雪艳刺汤》改编),确来各有精妙,其《长坂坡》(出自《三国》)尤为动听,如发音之悲哀,句句斟酌,形容糜氏夫人之节烈处、常山赵子龙之忠勇,处处洽合情理,使腔纯趋于平,而能味厚韵高,允称绝伦。《截江夺阿斗》,并顾雍之献计,国太之训子,张昭之设策,周善之下书,平平表叙。及赵子龙赶至,板鼓一击,神色骤变,抖擞如猛虎下山、苍鹰振翼,数十句快板一气呵成,气足声宏,直能使聆者忘其为刘宝全,咸疑真有一英勇武猛沉毅之赵子龙跳跃而至也,洵(xún,实在)属难能可贵。此外能与刘宝全相埒(xiāng liè,意为相等)者,则为白云鹏。白之精美可贵,在脱尽火气,声清而气和,态度儒雅彬彬,嗓音嘹亮,韵味隽永(juàn yǒng,形容艺术所表达的思想感情深沉幽远,意味深长,引人入胜,犹如余音绕梁,三日不绝,讲究言有尽而意未穷,也常用来表达艺术性较高的作品的审美效果),弗有(没有)加一浊音(发音时声带振动的音),绝无剑拔弩张之状、力竭声嘶之弊,且胸盛尤富,能歌者约百余,《樊金定骂城》(改编自子弟书)、《刘谌哭祖庙》(出自《三国》)、《费宫人刺虎》(改编自子弟书)等,咸为刘宝全所尤。惜嗓音缺高,举于奏《三国》《水浒》肯词腔,难能与刘宝全相颉颃(xié háng,不相上下,相抗衡);惟关于《红楼梦》,如《宝玉结婚》《黛玉焚稿》及《凤仪亭》(出自《三国》)可称一绝。按刘宝全与白云鹏艺各有歧,而声

名可称相伯仲，以彼年（那一年）均逾耳顺（耳顺为60岁，二人早已超过60岁了），尚能富如斯声望，后起者将不知谁属。白云鹏刻由津返平，因受南京魁光阁（创于1913年，前身是官商合营的启新书局，因业务不佳而停办，义顺茶庄老板禹子宽看中这块与他家隔桥相望的宝地，便与人承租下来，合资创建了魁光阁清真茶社，遗憾的是1937年冬毁于日寇战火）之聘，不久将首途（启程），乃经第一楼（珠市口附近，北京城南一带）杨怀春主人之挽留，由十六日起连演三晚，已定为《凤仪亭》《探晴雯》《宫娥刺虎》（出自子弟书），同台并有沪汉驰名之鼓伶方红宝（其父名方润声）演《审头刺汤》（出自子弟书）云。

（《新天津》1935年3月31日第13版，4月1日第13版）

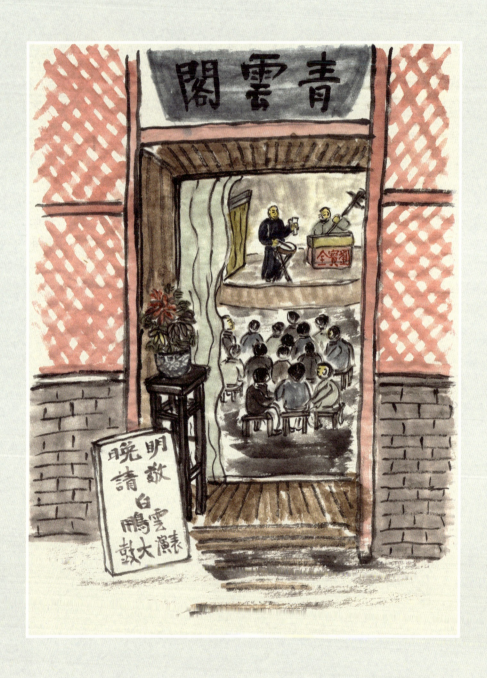

估衣行

社会里面的当（dàng）铺，那种营业，仿佛是身上的血脉，调和经济，转移缓急，于人民的生计，关系最为重要。北平的当商，自从国都南迁，市面上金融奇紧，百业萧条，当商亦很受影响。

他们这行买卖，专门仰仗着耍人的人们，有钱赎无钱当。二半破子（对某种事务、技艺一知半解的人）的人家，是忽起忽落的，对于当铺是得常常的照顾。如今这个年头，耍人的可耍不圆全了，差不多的全都窘困万分，当了什么亦是用钱去赎。有钱的阔人又不当当，即或用钱，亦犯不上花那三分的重（zhòng）利，有抵押品放在银行里面，用的越多利钱越轻，谁和他们惹那穷气！

当行所受的影响，不仅是富者不当，穷者不赎，最大影响是因为估（gù）衣行不能销货，按他们当商凡是当的东西，压到二十四个月的本钱，然后才能变本求利，他们变本求利之法，是把货转于估衣行。估衣行的货物，是仰仗于当商，当商的本身发达与否，得看估衣行的兴衰而定。

估衣行的买卖，亦是阔人不买，穷人不来照顾，都是些耍人的人们买他们的东西。说起估衣行这种买卖，与普通的商家大不相同，凡此是估衣摊、估衣铺，全都没有栏柜（商店里的柜台），哪家如买卖好坏，得由地点优劣、伙友儿的口才如何而定。

俗话说，好汉都在嘴上，好马都在腿上，张嘴说话，就算生意。他们估衣行，有能为的伙计，都不指着赚工钱。北平估衣行，伙友儿的工钱，最大的才赚三元钱。他们伙友儿，是指着赚零钱，弄好喽赶上春秋两季，哪天亦得赚个十元八元的。他们的零钱如何赚法，记者曾经留心调查，容我把调查的情形公布出来，阅报的诸君就可以了然。

他们的内幕，北平在帝制的时代，估衣行是鼓楼前头，东四牌楼北，与东边三官庙（位于今通州区西北部，在三官庙巷东端南侧），西四牌楼等处的最多。自从国体改变，北平的买卖，无论哪行，亦得在前三门外头做去，才能赚钱。以上所说的那几处，估衣铺剩了不几家儿，在那落伍的地方勉强支持，最发达最多的是属着天桥了，从桥往东，南北排列足有七八十家，桥的西边亦有个百十余家。那大伙友儿（大伙计），不赚柜上的工钱，坐在柜里，全凭嘴叫撅窝，就把买主儿吸上，看人行事。譬如买主儿爱上一件大氅，他们伙友儿，往大氅上看他们掌柜的画的那码字。估衣行的码字，或写在衣服里儿上面，或用纸条写着。他们这行儿的码字，外人绝不知道，有那社会通，半开眼的人，妄传是虚五对折二八扣，其实不对。他们的码字，是分大下一，小下一，三三码儿。譬如码上写着三十九元，你给他十三元，他准卖给你，怎么十三元，因为三倍便是三十九元。什么叫大下一呢？如果衣服上写着十元钱，对折为五元，五元再下一元哪，就剩了四元啦，他们卖四元钱的东西，要按大下一的码字，便写十元钱；要是用三三的码字，就写十二元。至于小下一，与大下一的分别，是一元一角而已。

买大氅的人，要是不懂他们的码字，必得挨敲。比如大氅是三三码字，写着三十九元，他应当要十三元才是吧，不然，他们伙友儿一张嘴儿

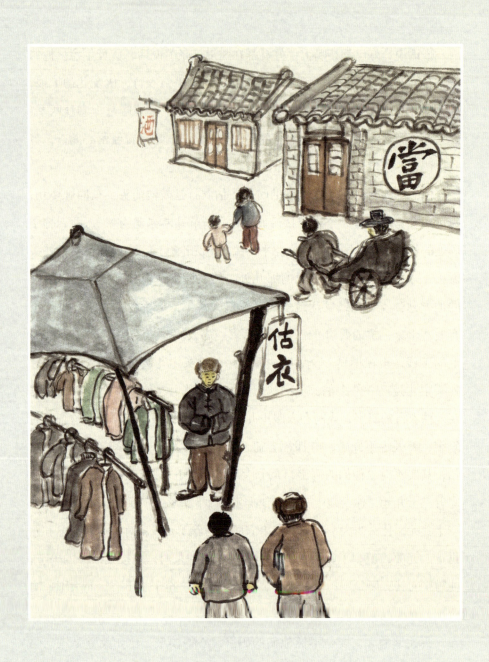

就要二十五元，买主给他十五元，他要卖了，按行规给柜上十三元就成，其余的两元，是他们伙计的了。他们伙友儿是指着赚这种钱的，可是就给十三元钱，多了不要，按行规亦不能教买主走的，亦得卖给人家。

有一次记者进了笔款，要到天桥买件大氅架弄架弄（摆阔气，炫耀），可巧估衣摊上有件大氅，据我的招路把合（眼睛调侃儿叫招路，把合是看的意思），是不错的，我刚一问价儿，他们的大伙友儿用眼冲着小伙友儿说了句行话，说"德（děi）"。我说："说价儿啦，尺寸大些，对不对？"他们伙友儿掌柜的知道我是个中人，亦全都乐了。按他们的行话，管大叫"德"（山东字音děi），管小叫"喜"，管吃叫"抄"，管好叫"贺"，管十个钱数，由一至十说，叫"摇柳搜臊外撂窝奔巧极"。譬如一块钱吧，他们叫"摇个其"，三块钱叫"搜个其"，"个其"是元钱。"描儿"是角，"摇描儿"即是一角钱，余者以此类推。

他们这行儿，要是没有好伙计，有多大的本钱亦得赔个干净。要说起北平的天桥，不是没好货，就怕买东西的掌不住眼，自己不明世路，不拘干什么亦得受人愚弄。

最近这一年来的，北平的估衣，真是便宜到了万分。这种原因，不外乎当铺的东西无人去赎，干瞧着估衣便宜，亦是无钱去买，急的记者亦是净用招路把合，没买。唉，北平的经济状况。

（《新天津》1935年4月2日第14版，4月3日第13版、第14版，4月4—5日第14版）

都市中的骗术:"打走马穴"的把戏

社会里边的事情,很是复杂的。在这不景气的时候,里边蒙骗的事故由儿(事例)更是很多的,真能够叫人想不到的,所以就有借着投机事业施展他那蒙骗的法儿,社会上的人们因为贪图些小利益,可就把害处都忘啦,赶到被骗之后才恍然明白,岂不是后悔也晚了吗?就以鸦片烟说吧,它的害处往大里说,比洪水猛兽还厉害;往小里说,耗财耽误事,还要伤害身体。染上这种嗜好的人都得有杆烟枪,还得点燃着抽,不是一转眼就能够解了烟瘾,所以容易耽误事儿。在这时候投机的白面儿、吗啡,就应运而生了。抽一根烟卷儿就能够过白面儿瘾;吗啡是一扎针的力量,扎上了之后就觉着周身舒适,所以这种毒品很容易普遍。它的流毒可远胜鸦片哪,身上一染这种毛病,倾家败产他都不顾,就是典妻卖子也能够忍心干的。国家因为它的毒太厉害,日期一长了,真能灭绝人的种族,所以以南昌行营〔南昌行营建于民国十九年(1930),原为依东湖而建的江西省立图书馆,落成两个月之后,蒋介石将政治、军事中心设于此处,称为"国民政府军事委员会委员长南昌行营",1930年2月设立,1935年2月撤销,蒋介石在国内设立行营、行辕,前后共12次,只有南昌行营,自始至终是由蒋介石本人亲自坐镇,可见其地位之重要〕颁布烈性毒品的取缔令和对于惩治的条例,各省市奉令实行,牺牲于这种条例下的人很是不少的。

社会的人们也都知道这种毒的厉害，可是欲除不得，所以就有投机的人制作出一种戒烟的药来，能够把这种毒戒除，戒瘾效力好的固然是有，那鱼目混珠借题卖假药的，或是变相的烟药想着发财的，也不在少数。

想着就拿发明救累丹的某某森说吧，他的药能戒除白面儿、吗啡、鸦片三种毒品，销路几遍各省，每年获利动辄数万元。这次被地方当局逮捕，检验他的药品里掺有毒质，几乎执行枪毙。姑且不论他的手眼怎么样，得以不死，这到法院还要受那几年铁窗的风味。其余别的卖戒烟药的，也有往药里掺"海草儿"（鸦片）、"雪花精"（白面儿）、"插木汗"（吗啡）等毒品，影射着卖。吃他那戒烟药，瘾倒是能够解喽，可是他那戒烟药也离不开啦，若离开它还是得照样犯瘾，所以这种投机事业利益很大。就是代卖这药的商号，回扣利益也很不错，所以各杂货铺多为乐意代卖的。据说专有一行儿叫"大安"（就是拿假药专骗买卖铺的调侃儿话），他们这骗人的行儿又组有骗人团，专到各处去骗人。按他们这"大安"，至少亦得四五个人才行啦，他们这行儿是走遍了各处，没有一定的扎脚地儿，骗完了一走，所以调侃儿叫"打走马穴（xué）"（走一处，不能长占，总是换地方挣钱，江湖人叫走马穴）。说起他那骗人的法儿也很精密的哪，譬如他们到了一个地方，先寻个有名的旅馆，装扮着卖药的模样，将制成的戒烟药装潢的很美丽，到各杂货铺里一宣传：这药怎样的好，吃了怎样的有效，托词在某某地方比赛会得有奖品咧、银盾咧，又什么章程咧、银牌咧，花言巧语地这么一说，并且药还是先送后要钱，许了很多的便宜，代卖药的事由儿能长（cháng）了，年终还会有花红。

掌柜的听着耳馋，贪图它的利益，当时就先答应进货作个代售处。可是这个骗人团他们还有一班儿"托儿"（指由商业活动中的卖方雇用的，

在买方面前假装无关的人,用语言、行动等方式误导、引诱他人购买商品的一类商业欺诈行为人)哪,是在别的旅店里住着,瞧见他这铺里代售戒烟药,隔两天就去买这药,连着去几趟,赞扬这药怎样好,吃下有特别的效验,跟掌柜的一套话儿,把这药捧的为无上妙品。掌柜的被这套词儿一诱惑,也深信药好无疑。隔几天这人又来,据说要回某地方去,因为这药太好,打算要买二百块钱的,带回去一半自用,一半代卖。掌柜的一听买这些钱的,眨眼就赚几百元,可就见利忘害啦,当时说货少是不够这些钱的。该人假装出急躁的样子说:今儿晚上就要登车走,得啦,先给留下几十块钱,晚上来取货,再把钱给清,务请代为设法快点儿办,别耽误登车的时候。掌柜的贪图利益,当时就派伙计到旅馆找发卖戒烟药的人,在这儿早有人等着这事儿,按这人调侃儿叫"掌穴(xué)"(这一伙人的头儿)的,桌上摆有很多的药,药都已经捆好,专为眩惑人的眼睛。伙计到这儿一说这原因,先要拿货若干,这"掌穴"的还拿搪摆架子,装腔作势哪,愣说没有货啦。伙计要是指着捆好的药问他们,他们说这是人定的,钱早给清啦。这伙计一听,直翻白眼儿,跑回去跟掌柜的一说,掌柜的为了能赚六十块钱,便数了一百四十元先去把货匀来。伙计见了"掌穴"的一说,他还假装出不愿意的样子,把药匀出二百元钱的。伙计把药拿回柜上,掌柜的还是喜欢的眉飞色舞,等着主顾一来好赚六十块钱,不料等到太黑,不见定货的人来,当时也未深介意,疑惑顾主是改日再止,自己还给自己宽心丸吃哪。直到第二天,仍是不见定货顾客前来,心里才有点儿明白,赶紧跑到旅馆一瞧,可就凉啦,原来这班人早就"开穴(xué)"(走了。开,调侃儿是走)啦,这才晓得是受了骗啦,这一算计留下的定钱三十元,连这一堆药不过值上四十块钱,想着赚六十块钱没赚

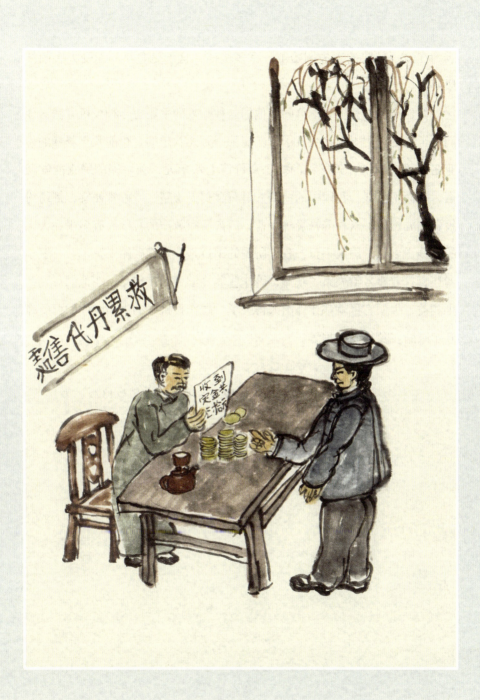

成，在这一转眼的工夫倒赔了一百多块钱，这不是贪小利而受大害的结果吗？

像这类的事是屡见不鲜的，他们这种骗人的手段也是种投机方法，他们每至各处，用不了多少日子，就能骗个万儿八千的。想前几年养蜂的事业是盛极一时的，外国种的蜂每窝价值七八十元，独中国的蜂它能够酿蜜，反而不值钱。我国中的一些人是黄金美人眼睛，专好贪便宜，都纷纷投资创办蜂场。这种养蜂投机事业，后来倾家败产的我国人有多少，大宗的洋钱送到别的国人手里，我们所剩的不过是些蜜蜂破箱子罢了。一般学者还直打着旗号给人家去吹嘘，著作些养蜂学种种宣传品，在他们只剩些小利益，大便宜可就都让外国人得去了。想作投机事的人们，你们可要睁开了眼睛，免得受了骗哪。

（《新天津》1935年4月8—9日第13版、第14版）

江湖艺人：挑将汉的内幕索隐

近年来平津等地，有些个耍把式卖艺的，在场内附设药案子，带卖大力丸、万应膏等等的药品。记者向知其内幕者探讨，据知其内幕者云，他们这行儿，江湖人调侃儿说叫"挑将（tiǎo jiàng）汉"的，在场内先练两套把式，那倒不为要钱，是仗着练把式"圆粘儿"（招揽观众），把粘子圆（看的人多了）好了，再用"拴马桩儿"的话儿，将人拢住了，施展秘术，再为卖药。

记者见他们"挑将汉"的人们，用他的膏药，当场试验，试验方法，早把表心纸（就是打开膏药，盖在药上面的纸）点着了，将膏药化开，往膏药内搁上两个大铜子儿，然后再把膏药并上，交与看热闹的人替他拿着，过不了一刻钟的工夫，打开了膏药教大众观看，膏药里的铜钱，被药的力量能够化为铜末儿，观众见了都赞美他的膏药，真有力量。凭这个手彩儿，当时就有人纷纷的购用。记者没敢买，怕把骨头给贴化了。还有几次见他们"挑将汉"的，能用他的膏药，将破瓷器融化了（俗称为破瓷瓦）。

最近记者向一个江湖的朋友打听，才知他们往膏药里搁铜子儿为什么能变成铜末子了，那是一手戏法儿。江湖行话，管那手功夫叫作"翻天印"，其方法是用两帖膏药在一张膏药内，先搁好了自然铜（中国药店售

卖自然铜，虽然是铜质，用手一捏，碎如粉末)，把这张膏药弄上一个暗记儿，放在大堆的膏药里面，然后到了把粘圆好(观众围上了)啦，再当众把铜钱放在另一帖膏药里边，"挑将汉"(卖大力丸的)的一只手拿着有铜钱的膏药，一只手从药案上抄起那堆膏药，讲长道短的，说些拢人的话儿，抽个冷子，使个障眼法(即是翻天印)将两个膏药倒换了，等到打开了，观众看他一圈儿，那膏药里自是碎铜末儿了，他们江湖艺人，管这铜钱倒换自然铜的手段，调侃儿说叫"抖搂样色"(色读shai，轻声)；那铜钱铜末儿，调侃儿叫"丁把"。那膏药化瓷瓦，亦是用"翻天印"的手段，不过那瓷瓦不是真瓷器，是药铺里卖的"海漂肖"(海螵蛸)。那海漂肖，弄碎了还跟真瓷瓦一般不二，他们管用海漂肖的方法，调侃儿说叫"丁老骨儿"。记者更进一步的调查，凡是用抖搂样色的，"挑将汉"的那种生意，都是打走马穴，骗完了钱就走，绝不敢摆长(cháng)摊儿。

(《新天津》1935年4月14日第13版、第14版)

《戏迷传》之源流

在北平唱《戏迷传》分为两派，一派是梨园行（京剧界）里的人，一派是说相声的人。这两派的人，同样是唱《戏迷传》的，到了戏台上（指梨园行的人）唱的还有点规模；到了相声行的人演唱《戏迷传》，是毫无规律的。就以说相声的说吧，能以唱《戏迷传》挣钱的，实是无有。有个裱糊匠的手艺人，改唱《戏迷传》的华子元（相声艺人，又名华德茂，师父是恩绪，恩绪是马三立的外祖父，人送外号"相声恩子"，曾在天桥撂地卖艺），他在平津等地唱了十几年《戏迷传》，颇负盛誉，亦真挣了些个钱。他每逢登台的时候，能以唱戏逗笑抓哏（gén，滑稽有趣），把"询局"的人们（听玩艺儿的人们）逗的裂了瓢儿（艺人管把人逗乐了，调侃儿叫裂瓢儿），实是不易。他在台上每逢要下台啦，必学几句龚云甫（1862年—1932年，京剧"龚派"老旦艺术的创始人，北京人，侯宝林相声《改行》中老旦学的就是龚云甫），唱"好嫩黄瓜，一个大子拿两条"，有人说这黄瓜可真不贵，又学一句白"苦啊"，这两口儿很像龚云甫的腔调，亦真有点滋味，虽是逗笑儿的玩艺儿，功夫是功夫，火候是火候，颇为不易。华子元的《戏迷传》能够号召的是中上社会的人士，要是在天桥撂地（在天桥明场演出），恐怕不能"置杵"（不能挣钱）。在天桥撂地唱《戏迷传》的，云里飞父子们（老云里飞艺名庆有轩，本名姓白名庆林，

著名相声、双簧艺人；小云里飞是老云里飞之子，相声艺人白宝山）倒是能成，就是他们的玩艺儿太下流，难登大雅之堂，下层的社会人士倒很欢迎他们父子的。

爱听《戏迷传》的人们，逢人便夸奖《戏迷传》是可听的，你听吧，生旦净末丑（戏曲中人物角色的行当分类，随着时代的发展，不少剧种的末行已经归入了生行），无一不有，实是集唱功之大成啊。不爱听《戏迷传》的人们，都说我们最不爱听《戏迷传》的，什么呀，南腔北调乱七八糟的。褒者有之，贬者有之，理论不一。曩昔（náng xī，从前）梨园中的名角，有时慧宝〔1881年—1943年，京剧老生，生于北京，为孙（菊仙）派老生传人，孙菊仙是清末民初京剧名艺人〕、吕月樵（1868年—1923年，京剧老生）等，都能以《戏迷传》号召观众，敝人曾聆听过。《戏迷传》共为四本，头本尚可寓目，其二三本则拉扯太远，殊不足观。吕月樵在民初时演唱《戏迷传》，颇享盛名，有些人以为《戏迷传》是吕月樵首创演唱，便附会《戏迷传》为其所编。按《戏迷传》非唱戏者所编，实是戏迷编的。在清末之时，丁汝昌部下有青红帮私营哨长薛某者，江南人氏，嗜戏为癖，幼年时走票，曾唱老旦，因为本钱不佳，喉音欠亮，不能快意。此人胸藏甚富，所得之饷银皆为看戏花去，彼对于名伶之腔调皆能模仿，后竟弃其行伍，改业梨园（指改业唱京剧）。当其下海之时，与吕月樵在镇江辑班演唱，该班系最著名之敦于仇光辉所成，戏迷薛某每日登台献艺，大过戏瘾，很有些人赞美于他。有人问过他的活儿，向敝人背述如下：当他上场时，坐场诗为"唇齿舌喉口，尖团清浊瘦。人生乐不够，生旦净末丑"，道白为"姓五名音字六律，娶妻鼓氏，所生二子一女，大名上下，二名平仄，女名十三辙，老丈人姓鼓名板字瞎眼"。由此推测他

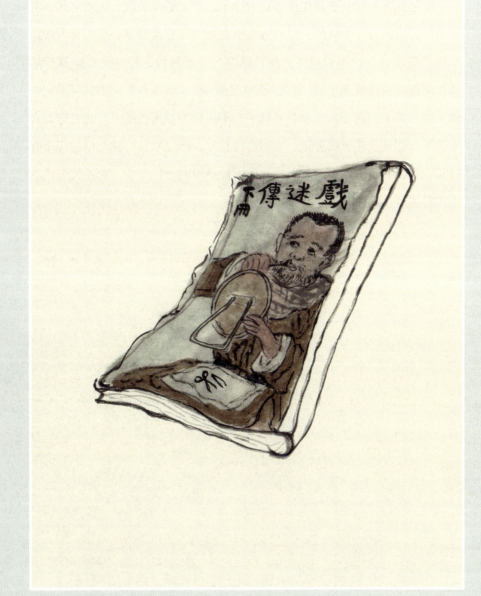

的意思是凡人唱戏，必须先明五音六律十三套大辙、板眼、尖团字儿、上下句子、清浊音、平仄声，然后方可唱之。戏迷薛某所编，后因其人戏运不佳，流落远方，不知所终。吕月樵因与戏迷同台，将各种玄妙尽行学会，到处演唱《戏迷传》，很受一般人士欢迎。《戏迷传》一出，何不利于薛（指薛某）而利于吕（指吕月樵）？不佞很为戏迷感叹。今之戏迷大家华子元，亦是戏迷成癖者也，否则难得其妙，何以享名？社会里的戏迷能过其戏瘾，财迷恐不能过其财瘾，盖因社会里的金钱太少，财迷太多，不佞亦财者也，诚恐今生亦难过财迷的了。

（《新天津》1935年4月23日第13版、第14版，4月24日第14版）

艺人规律——最忌之八大快

梨园行（旧时称京剧界的从业人员为梨园行，因为梨园原是唐代都城长安的一个地名，唐玄宗李隆基在此地教演艺人，后来就与戏曲艺术联系在一起，成为艺术组织和艺人的代名词）人，最忌人在其未登台之先"团（tuǎn，说）黄粱子"（梨园行人管做梦调侃儿叫团黄粱子）。前台后台人更忌讳，有人从戏台前上下，前台后台人把戏台两柱中间之地称为"龙门"，无论内行外行，皆不许跳其"龙门"，在未开台之先，尤其不许人"敲打锣鼓"，或外行人到后台动其"牙笏"（外行人不准上后台与任何人做生意、谈买卖）。

"吃搁念"的"老合"们（生意人。老合们管同行或同是生意人，调侃儿叫吃搁念的）是隔行如隔山，万行不可力笨（北京土话，原指伙计，这里指外行、不懂的）干，生意人是哪样不通，哪样不动，生意人要到了万行通，万事明，才够老合的程度，否则哪样不懂遇见哪样，必念（念是行话里的完字或没字。例如没吃饭呢，调侃儿叫念着啃；没有钱，调侃儿叫念着杵头儿），每日在他们没出来做买卖之先，不准同人说"团（tuǎn）快"（也叫放了快），如若有一人"团快"，被三个人听见了，这一人得赔偿这三个人当日所赚的金钱。

敝人最近探讨的"老合"之八大快如下。（一）梦，调侃儿叫攒

（cuán）魂；（二）塔，调侃儿叫土堆子；（三）桥，调侃儿叫悬亮子；（四）虎，调侃儿叫海嘴子；（五）蛇，调侃儿叫土条子；（六）龙，调侃儿叫海条子；（七）鬼，调侃儿叫哀罗子；（八）兔，调侃儿叫月宫嘴子。

凡是生意人在未赚钱之先，遇见了，梦塔桥龙虎蛇鬼兔，只许调侃儿说之。譬如生意人早晨起来，夜间做了个好梦，得向大家说我今夜"攒魂"来着，撮（zuō，好，侃语说撮；不好，侃语说念撮），倘若说今夜我做梦来着，大家听见，必然让说的主儿包赔这一天营业上的损失。

这八大快，虽是老合们所忌的，外行人有与他们有交情的，在他们没赚钱之先，亦不可向彼辈人说塔鬼梦桥龙虎蛇兔，否则定惹彼辈的白眼相加。今将艺人的规律中所忌的八大快，公诸社会。凡我社会人士，倘有到戏园子、落子馆、玩艺儿场的时候，对于彼辈所忌者，勿谈为妙，事虽不大，又何必惹人烦怨呢？

（《新天津》1935年4月28日第13版）

江湖艺术:"彩立子"与"千子"

变戏法儿的,所变的种种玩艺儿,无论是谁都是爱瞧的。其实戏法儿,亦有真的,亦有假的,就以我知道的说吧,"鼻青子""抿青子""乔滚子"三手戏法儿是真的。变戏法儿的用一对铁钩儿,插在鼻孔之内,从嘴里露出来(这手戏法儿,调侃儿叫鼻青子),是手真功夫。

吞宝剑(调侃儿叫抿青子)的功夫,非得从幼年练习,不然的话是绝对成不了功。吞铁球(调侃儿叫吞滚子),一个吞下去是手真功夫,要是吞两个铁珠啊,那一个可就用障眼法啦。其余的仙人摘豆、巧打连环,虽是假的,没有几年的工夫,亦是不成。玩艺儿虽假,功夫不能假喽。阅者不信,过了三十岁的人,筋骨已老,休想能够学成。凡是变戏法儿的拿起手巾来,或是抄起包袱来,无论是变什么戏法儿,亦是假的,不过是有"托门儿"(变戏法儿的管闹鬼调侃儿叫托门儿),教人看不破而已。像他们变的"罗圈当当"(行话叫照子),变了这些年啦,外行人谁能看的破叫?那种戏法变的有多么神妙,只要他肯教给谁,当日便叫学会。其中的玄妙,不过仗着"托门儿"。戏法的"托门儿"是好学的,功夫是难练的。

变戏法儿的这行,调侃儿叫"彩立子"。有种变戏法儿的,在场内不以变戏法儿挣钱,专以练飞刀、铙钹、飞球、耍流星圆粘儿(吸引人观看)。用个小孩子,把板凳的三条腿儿垫三个茶碗,碗上又搁三个小木球

儿。小孩子蹬着板凳,弯下腰去,从地上变起个茶碗来,一直腰起来,还要碗里的水不洒,向观众要钱。据表面上观瞧他们亦是变戏法儿的,他们彩立子行的人管这练功夫的变戏法儿人,说行话叫作"千子"。这千子行的人,大多数都是河北省吴桥的人居多。彩立子行摆在地上,不练那些个功夫,专以剑、丹、豆、环四种玩艺儿与"小抹子活"挣钱。什么叫小抹子活呢?就是米人自起、破纸还原、水中生莲、鸡子变球、巧碰莲花、巧变蛤蟆等等的戏法儿。彩立了这行人,以平津等地人为多,这是彩立子行与千子行的分别。

如今各处杂技场内又有些卖戏法儿的,说行话管卖戏法儿的叫作"挑(tiǎo)除供(gòng)"的。他们所卖的戏法儿,是金钱抱柱、茶水变墨、一杯醉倒、活捉家雀、空盒变烟,这些个戏法儿全是腥(假)的啊。你要想学罗圈当当(dàng dàng)活,他们哪儿会啊,就是会亦不敢卖呀!要是往外挑(tiǎo)尖托门(艺人管戏法儿的真门道调侃儿叫尖托门)呀,变戏法的,绝计不能答应的。看起来艺人的行规倒能遵守的,较比官僚们要钱、抽大烟,许州官放火不准黎民点灯的行为,还强的多呢!

(《新天津》1935年5月16日第13版)

徐狗子与万人迷

北平这个地方,是个产艺的地方,又是个产艺人之地。十不闲〔十不闲是由清代康熙年间开始在北京流行的凤阳花鼓发展而成,后来逐渐与莲花落(lào)融合称为"粉扮莲花落",伴奏乐器用锣、鼓、铙、钹等,刚开始时表演由一人操作,演员手打脚踩一齐忙,所以叫"十不闲"〕、莲花落、八角鼓〔八角鼓是满族民间艺术的一种。关于这门曲艺艺术,说法也很多,就以清代北京而言,八角鼓的形成和今天单弦的前身岔曲有着密切的关联。据《道咸以来朝野杂记》《故都百戏图考》等文献记载:乾隆年间,有火器营(火器营旧址位于海淀区蓝靛厂正北,清乾隆三十五年建,系火器营八旗官兵合操、演武之地,火器营专职制造炮弹、枪药和各种战斗所需的火器,平时也演习弓箭、枪炮技术,担负京师的警戒任务)人姓宝名恒字小槎,征大小金川(大小金川之战,是指乾隆朝平定四川大小金川叛乱,维护西南边疆稳定的两次大规模战役,位列乾隆帝的"十全武功"之中)奏凯归途中,根据兵丁传唱的小曲编创得胜歌,以"宝小槎"又名将此曲命名为"小槎曲",后讹传为"小岔曲",简称"岔曲"。另据前辈单弦名家、名票的口述,"岔曲"的定名还有一种说法:平定大小金川的八旗兵丁休战时坐在树下,看着树杈上树叶颜色的变化,以"树叶儿青""树叶儿黑""树叶儿黄""树叶儿焦"为题编唱小曲儿寄托思乡之情,

由树杈而命名为"杈曲",后传为"岔曲"。总之,回京后此曲被广大八旗子弟所喜爱,并以这种曲调编写了大量即景抒情的唱词,辅以三弦伴奏,广为传唱。乾隆闻知大悦,欲以此彰显天下太平之盛世,遂签发"龙票"(龙票是一种还款票据,票据上盖有皇帝玉玺。清太祖开国复兴资金短缺,向豪门大户大量借款,出具了盖有龙玺大印的债权凭证,凡手执龙票的关内大户后来都被迎以归兵清王道头功的勋臣)并开办了龙如如团队(即"票房",票房源于清代中叶,朝廷向唱八角鼓的京城八旗子弟颁发"龙票",八旗子弟在悬挂"龙票"的房间内演唱八角鼓不算违反"军规",于是人们将演唱、过排八角鼓的房间称为"票房",这是票房的由来。后来京剧等艺术形式纷纷借鉴八角鼓专属名词,才有了京剧票房、评剧票房,但源头是子弟八角鼓票房),在茶馆酒肆等地聚集演唱;并命升平署(升平署旧址位于北京南长街南口路西,清代掌管宫廷戏曲演出活动的机构,称南府,始于康熙年间。南府隶属内务府,曾收罗民间艺人,以为宫廷应承演出。乾隆时,南府规模较前扩大,道光七年将十番学[十番原为明清两代的著名乐谱,清代乾隆、嘉庆之际,内廷曾设十番学]并入中和乐[唐乐曲名]内,增设档案房,改南府为升平署,仍主持宫内演出事务,直到宣统三年,历时162年)按照八旗建制的特征定制"八角鼓"用以击节,是为"八角鼓"乐器的由来。八角鼓由硬木为框、单面蒙蟒皮制成,形状扁小。鼓面呈八角形,代表八旗。每边镶有镲片,三片为一组,八组共计二十四片,象征清朝的二十四固山(军队建制,清初八旗制度,军政组织编制单位名称,汉名为"旗",满族入关前,于明万历二十九年,即1601年创设。初制,五牛录为一甲喇,五甲喇为一固山,共7500人。皇太极定制时,每一固山辖30牛录,每牛录100人,共3000人。每固山设

统领官三人，主官一人称固山额真，副职二人，称梅勒额真）。鼓内底边有一金属短签，持鼓时以左手把住，寓意"永罢干戈"，天下太平。下垂两条鼓穗，寓意"谷秀双穗"，五谷丰登。唱者以"打、磕、搓、点、摇、轮"等指法，使鼓面、镲片发出声响，击节伴奏］、相声、双簧、单弦、花坛、空竹、毽子、评书等等的艺术，哪一样不是从北平产生的啊。说相声的万人迷［原名李德钖，1881年—1926年，北京人，时人誉之为"相声大王"，与其他"德"字辈著名相声艺人并称"相声八德"。"相声八德"是20世纪二三十年代活跃于京津一带的八位著名相声艺人，分别是：马德禄（相声名家马三立的父亲）、周德山、裕德隆、焦德海、刘德智（一说刘德志）、李德钖、李德祥、张德泉］、唱十不闲的髽髻赵（原名赵奎顺，号星垣，隶清内务府正红旗，莲花落艺人，因为他在演出的时候梳两个髽髻，所以得到"髽髻赵"这样的绰号，曾进宫为慈禧太后演唱）、唱莲花落的徐狗子（徐维亭，1874年—1929年，十不闲莲花落艺人，因属狗，故取艺名徐狗子）、唱单弦的德寿山［满族镶蓝旗人，约生于清同治初年，曾任佐领，因不满官场腐败，辞官与好友组织票房"醒世金铎"，唱八角鼓、单弦消遣，名噪京津，擅长唱清口大鼓（梅花调），以自弹自唱单弦牌子曲著称，晚年贫困交加，靠亲友接济维持生活，1928年在北京抑郁而终。德寿山唯一的亲传弟子常澍田在艺术上颇有造诣，自成流派，与同时代的荣剑尘、谢芮芝齐名］、评书大王双厚坪（北京评书艺人，艺名双文兴，满族。他说书细致深透，刻画人物形象生动，并善于在书中穿插机锋，朝讽时事，令人发捧腹。由于他知识渊博、技艺精湛，在清朝末年被誉为"评书大王"，与"京剧大王"谭鑫培、"鼓界大王"刘宝全并称艺坛三绝）、唱八角鼓的何质臣（单弦艺人，满族镶黄旗人，出生即享

有朝廷俸银禄米，因家境好，衣食无忧。一方面精通满汉两文，文采奕奕；另一方面又多才多艺，骑马射箭，遛鸟唱戏，琴棋书画，样样得心应手。以单弦为例，他嗓子特别好，吐字清晰，人物表演恰到好处，加之文化底蕴厚实，自编自导的演唱曲目，故事情节引人入胜，使他很快成为名票，享誉京城。在祖国饱受外敌践踏的年代，有爱国之心的何质臣自编自演了《仙媒嫁氏》《五代青鸟》等唱段。日伪时期何质臣不畏强暴的事迹，在曲艺艺人中间广泛传开，但生活环境恶劣，内忧外患，加上年事已高，积劳成疾，1945年病逝于山东省济南市民生庄，葬于千佛山墓地）、巧耍花坛的章月波（清末民初杂技名艺人。《老北京人产育寿诞》上曾记载，在袁世凯办寿时演出堂会，上堂会的都是当时的一流杂耍艺人，如单弦名家荣剑尘、相声名家万人迷、鼓界大王刘宝全，其中有章月波的花坛）、唱滑稽大鼓的老倭瓜（崔子明，艺名老倭瓜，北京顺义人，20世纪20年代初，在天津演出一举成名，往返献艺于北京、天津、上海、汉口等地，名声大噪）、耍空竹的王雨田（"北派"空竹掌门人，最初在天桥卖艺，后来带着女儿们组成了"王氏空竹"表演团，立即爆红）、王葵英（王雨田的大女儿，自幼聪颖，十岁登台，打破空竹表演没有女艺人的传统，女扮男装，技压北京、天津，成为新中国第一个女空竹表演艺术家）父女们，全都是北平人吧！

　　这些艺人，无论到了哪个省市，哪个商埠，都是受人欢迎的。他们受人欢迎的原因，一半仗着艺术，能够号召观众；一半是说出话来，任何地方的人都能听的明白，大众语又是北平艺人的天产。这些个艺人，虽然在各省都"响拉万"〔艺人到处能够赚钱成名，调侃儿叫响拉万，又叫火穴大转〕啦，这些人虽然总算火穴大转喽，都是转个眼前欢罢了。那万人迷

死在奉天［今日沈阳，清顺治十四年（1657）以"奉天承运"之意在当时的盛京城设奉天府，沈阳又名"奉天"］，赚了一辈子钱，身后萧条，毫无遗物。在其临终的时候，敝人正在奉天小西关，睹万人迷死时之状，实是可惨。于民国十八年，敝人重返北平，在前门外遇徐狗子出殡，四十八人大杠（老北京的传统丧葬习俗，有六十四人大杠、四十八人大杠、三十二人大杠等），三半堂的执事（老北京丧礼的执事分为干三件、三半堂、五半堂、一堂、三堂和五堂六种，一般亡者家中因三半堂的执事有：飞虎旗、飞龙旗、飞凤旗、清道旗各一对，肃静牌和回避牌各一对，两对催压锣，十二件幡伞），那身后情形，较比万人迷胜强百倍矣。徐狗子是北平的艺人，他赚钱的艺术，亦是北平生产出来的，今记者将徐狗子的历史，介绍于读者。

徐狗子弟兄二人，其弟二狗子，即广阔泉（既唱莲花落又说相声），系镶旗的旗人，住家在北平东四牌楼，自幼父母双亡，徐狗子投在唱莲花落的某名家为师，学习莲花落，二狗子则学习连珠快书（一般指联珠快书，联珠快书创始于北京，距今约有200年的历史，是形成于清代中期的曲调曲种，渊源于北京满族文学子弟书。清朝道光、咸丰年间，旗籍子弟奎松斋在子弟书名家高显臣所演唱的"流水板"快书的基础上，借鉴了当时流行的杂牌子曲、评书和戏曲说唱表演艺术进行改革，发展成为一个独立的曲种。因快书最后一个曲牌叫联珠调，所以又叫联珠快书，算作全堂八角鼓的一部分）。徐狗子学成莲花落后，仍搭班养身，每逢夏季，他就到二闸（二闸本名庆丰闸，从北京东便门附近的大通桥到通州修了五个闸口，二闸是五个闸口的第二个，故俗称二闸。在20世纪20年代以前，位于西郊的三山五园还属于皇家园林，没有对游人开放，那时市民们大多

是沿北京的通惠河乘船向东到二闸一带踏青欣赏大好春光）去登漂儿（登上小船，小船行话叫漂儿），柳（唱）些个唱片，置杵（挣钱）为生。二闸是一个临时市场，在北平东便门以外，每逢盛暑的时候，便有些个野菜馆（支棚，在棚下炒菜卖酒），及各种的杂技场儿。

二闸的河内，有些个漂儿——即是小船儿——这些小船儿专为游人乘坐的，每至漂儿（船）上乘客坐满了的时候，徐狗子等辈，都手执竹板等漂儿，打起竹板儿，唱些小曲儿（调侃儿叫柳些个唱片），唱完了向乘客们馈（要）杵儿（钱），度其困苦的生活。过了夏天，徐狗子便到各市场、各庙会里，去撂地（固定演出场所的明地）。

徐狗子的人缘最好。有张某丁某者，很是喜爱于他，出资拴笼子（组班儿）成为一班，班名"全顺堂"。他自从组班之后，声誉日进，艺术亦颇有可观，后因入宫供奉西太后皇差，与何质臣之八角鼓，皆能博太后之钦赏，于是徐狗子的万儿才轰动了社会。

有人知道了徐狗子之名是慈禧所赐，但他是同治甲戌年所生，戌年所生人属狗，其父母以狗子为其乳名，是按属相起名。在故都北京的妈妈令儿（日常行为禁忌，汉族民间通常管它叫"妈妈经"，老北京人称之为"妈妈令儿"。在过去，妈妈们虽然大都不曾受教育，胸无点墨，然而她们却自有一套严格的禁忌，口耳相传，奉令唯谨）大全里说的，以属相起名能够永寿，可是卯年生人，倒没听说有叫兔子的。在民初五六年间，敝人曾在新世界巡过礼。是时刘宝全（刘派京韵大鼓创始人）、白云鹏（白派京韵大鼓创始人）、万人迷（相声前辈）、吉评三（相声兼评书艺人，1897年—1953年）、徐狗子等皆献艺于彼，聆徐狗子之歌曲，颇有意味，他是十不闲、莲花落、相声、双簧〔双簧为源于北京的一种曲艺

形式，由前面的一个演员表演动作，藏在后面的一个人或说或唱，互相配合，好像前面的演员在自演自唱一样。双簧作为一种节目，出现于清朝末年，据说是由慈禧太后定名的。如今双簧仍然活跃在艺术舞台中，多用于相声。此外，在双簧表演中前面的演员一般需要穿上大褂等服饰，并且需要梳一个向上的辫子。双簧创始人是清末硬书（自弹自唱）艺人黄辅臣（号弟八角鼓票友出身），其生平年代不详，所以对双簧创始艺人的说法也不一致]，样样皆通，全都拿的起来。曾闻平方老人云，双簧这种艺术，首创者为黄辅臣，徐狗子与张顺义（双簧艺人）表演时，卖相洒脱，滑稽百出，令人笑倒，较黄辅臣有过之无不及。

徐维亭娶妻德氏，无子，生有一女，名秀云，该班在民国十年前后由徐狗子领班至沪（上海）、汉（武汉）、津（天津）、鲁（山东）等地献艺，得一班军阀政客之青睐，遂响过海万（艺人管成大名调侃儿说响过海万），尤以在鲁张长腿将军（指奉系军阀张宗昌，当时主政山东，是典型的山东大汉，由于身形高大，又被称为长腿将军）提携，唱了几个堂会，得巨资返平，在北平东四牌楼东二郎庙购买房产，装安电灯儿电话，颇有纳享天年之意。

不意徐狗子为了维持同业及保存全顺堂的班底，又于民十五年后率班"开穴"（艺人管出外调侃儿为开穴），仍往各处鬻（yù，当卖讲）歌。不意日中则移，月满则亏，好运已过，到处生意不强，一落千丈。徐自知"章粘儿"（艺人管走运调侃儿叫走章粘儿；和人拼命，为拼了章粘儿啦）已过，势难再逢佳境，遂决意归里，不复登台矣。于民国十八年（1929）夏季，患膨症（膨，本义为胀，肚子胀大的意思。结合到现代医学，可能是肝硬化腹水，肝癌或胰腺癌引起的腹水，或者其他肿瘤引起的胸腹水），

与世长辞。目前只有其弟广阔泉夫妇偕女秀芬在北平演唱莲花落，生意亦不过平平而已。

当徐狗子故后出殡时，敝人遇之与途，回想万人迷身后之惨，感想为人无论学会了哪行都可养身，可是那行人皆有章粘儿（走运）走走，在得意之时若不立业，章粘儿一过，土了点（艺人管死了调侃儿叫土了点）呀，免不了无名男子倒卧［民国时期，饿死或病死在街上的叫倒卧（卧读轻声），由仵作（wǔ zuò，旧时官府中验命案死尸的人，工作性质如现在的法医）验尸后，区里有部门预备棺材掩埋］一名，验毕由区备棺掩埋。

（《新天津》1935年5月23日第13版、第14版）

开梨园之新纪元　余叔岩再作新郎

谭鑫培（1847年—1917年，京剧"谭派"老生艺术创始人，有"伶界大王"之赞，对京剧艺术的革新起到继往开来的作用，对后世影响极其深远，行内有"无腔不学谭"之说），以天赋之聪明、天赋之嗓音，融会各家之长，自创谭氏一派，声调冠绝一时，名望流传千古。当谭氏鼎盛时，学其唱作者颇不乏人，惟皆得其皮毛，难获其真髓，及其故后，谭派衣钵阒（qù）无传人（没有传人）。惟有余三胜〔徽派老生，曾任徽班春台班班主，同治二年（1863）转广和成班独工汉调（汉剧）〕之孙、余紫云（1855年—1910年，工京剧青衣，对旦角发展起到承上启下的重要作用）之子余叔岩，生平醉心谭派，拜为门墙（指老师之门），生性聪慧，在幼时学戏，略经指示便能中节合拍，及露演时竟一鸣惊人，声乃大噪，嗣因故嗓哑，即于寓中益加砥砺，对谭氏之学简练揣摩，意观升堂入室之奥。养憩日久，嗓音复原，惟为保养计，只堂会一演，其邀为搭班者，辄许以异日为期，意俟嗓复亮音方能搭班，故抱定坚心砥砺，不鸣则已，一鸣必惊人之主义。按余伶（伶旧指戏曲演员，余伶指余叔岩）之于艺，文武昆乱，靡所不精，如《定军山》（是根据《三国演义》第七十回改编的京剧传统剧目，别名《一战成功》。叙述曹魏攻打西蜀重镇葭萌关时，蜀国老将黄忠老当益壮，向诸葛亮讨令拒敌，打退敌将张郃，乘胜攻

占曹军屯粮的天荡山,后又再接再厉用计斩杀曹军大将夏侯渊,夺取曹军大本营所在的定军山。中国人自己拍摄的第一部电影,就是丰泰照相馆拍摄,并在前门大观楼影院放映的京剧《定军山》,由任庆泰执导、谭鑫培主演)、《珠帘寨》(京剧传统剧目,取材于杂剧《紫泥宣》和《残唐五代史演义》)、《一门忠烈》(京剧传统剧目,又名《别母乱箭》《宁武关》。是余叔岩的代表作,取材于《铁冠图》小说第二十七回、二十八回,表现周遇吉力战身死的故事)、《清风亭》(京剧传统剧目,是唱、念、做并重的老生老旦戏,又名《天雷报》)等戏,其佳妙处咸能得谭氏韵味;其《长坂坡》(取材于《三国演义》第四十一回,表现赵子龙单骑救主的故事)、《挑滑车》[京剧传统剧目,长靠(长靠武生,传统戏曲角色行当,主要特点是扎靠,穿厚底靴),又名《挑华车》《牛头山》,常与《牛皋下书》连演,取材于《说岳全传》]等类戏亦能自成一家,不同凡响,宜乎维谭氏而执须生之牛耳(执牛耳,出自《左传·哀公十七年》:"诸侯盟,谁执牛耳?"古代诸侯订立盟约,要割牛耳歃血,由主盟国的代表拿着盛牛耳朵的盘子,故称主盟国为执牛耳,后泛指在某一方面居最权威的地位)。当民国十二三年间,与杨小楼(1878年—1938年,京剧"杨派"武生艺术创始人)、白牡丹(即荀慧生)组班于香厂新明剧院公演,如《回荆州》(三国戏)、《战宛城》(三国戏)、《长坂坡》(三国戏)等剧,珠联璧合,允称绝响。嗣以该院遭祝融「祝融是传说中楚国君主的祖先,为高辛氏帝喾(kù)的火正(掌火之官),以光明四海而称为祝融,以火施化,号赤帝,后人尊为火神,故火灾被称为祝融之灾」之灾,余伶便未出演,惟关于义务剧则必参与,以襄义举。后以身躯羸弱,复因抱鼓盆之戚(鼓盆之戚出自《庄子·至乐》,原义是敲着瓦盆唱歌的悲哀,后比喻丧妻之痛),

数载以来未现身于舞榭（供歌舞用的楼屋，舞榭歌台），嗜余（余叔岩）之剧者莫不渴望早日公演。迩（ěr，近）以重亲友之谏，饮食起居咸有定时，且每晨吊嗓，并将各剧依时熟习，自之素疾亦经名医诊断，刻恢复健康，嗓音亦复原，至于今秋决即重演，以孚众望，而答各界美意。惟余（余叔岩）为故伶陈德霖（1862年—1930年，京剧旦角，被称为"青衣泰斗"）之东床婿，余（余叔岩）自抱鼓盆后，曾有不续弦之决心，兹以本年为老人结婚之岁，风气所趋，复受亲友之怂恿，续弦之意动焉，乃经名人陈鹤荪、樊润之、李雅斋、刘振海等作伐，聘定前清太医院（古代医疗机构名称）左丞（官名）姚文卿二女公子淑敏女士为继配，堪称良缘天配。余叔岩先生已将玉如意及金饰等件赉至姚家，择于五月中旬于欧美同学会（欧美同学会成立于1913年，是中国留学人员联谊会）按新式婚礼举行。余伶（余叔岩）年正不惑，今复作新郎，非为梨园界开一新纪元，即暗张二翰林之韵事，亦弗能专美于前也。

（《新天津》1935年6月11日第13版、第14版）

江湖骗术：双识簧——相面先生把戏之一种

北平是个繁华热闹之所，逛的地方很多。中海、南海、北海（位于故宫和景山的西侧，合称三海）、三大殿（故宫的太和殿、中和殿、保和殿）、历史博物馆（1912年7月9日，国立历史博物馆筹备处成立，以国子监为馆址，1926年10月10日北京历史博物馆正式对外展览）、平西八大处（在今北京西北三十里，距万寿山十六里，本太行山之余脉，支脉极多，峰峦耸翠，苍秀宜人，名山古刹，星罗棋布，风景最著名的有八大处，即"长安寺、灵光寺、三山庵、大悲寺、龙泉庵、香界寺、宝珠洞、证果寺"，寺与寺上下相距不过数里，山势三面环绕，形如座椅，南向为平原，一望无垠，北为庐师，西为翠微，双峰对峙称为西山，东则坡峦起伏，蜿蜒迤逦，山中景物，四时皆备），这些个地方，风景虽好，是贵族化的地方，有资产分子，一般阔佬们，摩登的男女，逛逛合宜；像我老百姓，只可去逛平民化，天桥（清末在北京永定门内逐渐形成的民间艺人演出的地区）、花市（位于崇文门外的花市大街，历史上曾是卖花的市场，所以应叫"花儿市"，全长2000多米，宽约10米，后分东花市、西花市，是个定期的集市。民间有句俗话"逢三土地庙，逢四花市集"）、土地庙（又称福德庙、伯伯庙，民间供奉土地神的庙宇。据《乾隆京城全图》记载，北京城有40多座土地庙，实际上远不止此数。土地庙庙会在宣武门

外下斜街南口内路西，原叫槐树斜街，俗称土地庙斜街，内供土地爷、土地奶奶，清代旧历每月逢二开庙，民国后改为阴历每旬三日有庙市）、白塔寺（一般指妙应寺，位于阜成门内，是一座藏传佛教格鲁派寺院。始建于元朝，初名大圣寿万安寺，寺内建于元朝的白塔是中国现存年代最早、规模最大的喇嘛塔）、隆福寺［始建于明景泰三年（1452），清朝雍正九年（1731）重修，占地20000平方米，在明代是京城唯一的喇嘛、比丘同驻的寺院，清代成为完全的喇嘛庙。隆福寺曾是朝廷的香火院之一，成为京师著名的大庙会，因为坐落在东城，与护国寺相对，俗称"东庙"。清代旧历每月逢一、二、九、十开庙，1930年改用阳历一、二、九、十开庙］、护国寺［始建于元代，原为元丞相托克托官邸，初名崇国寺，明宣德四年（1429）更名为大隆善寺，成化八年（1472）更名为大隆善护国寺，清康熙六十一年（1722）对寺庙大加修缮，名护国寺，又称西庙，与隆福寺相呼应］。

　　日前（十九日）由天桥乘坐电车，去逛隆福寺，半个钟头便到，隆福寺的大街，净是卖靴的、卖鲜花的、卖狗猫的、卖笤帚簸箕的。庙的前门里，有些个外国人，碧眼黄发，在各古玩摊上购买古玩。怕碰了贵重的东西，绕道而行，去逛杂技场儿，算卦相面的、说书变戏法儿的、说相声唱小戏儿的，处处的场儿都是满人。其中最可瞧的，是宝三掼跤场（中国式摔跤历史悠久，清朝宫廷曾设善扑营，专门训练摔跤手。宝二，名宝善林，满族，生于北平西城的西草厂，排行二，成名之后，业内人称其为宝三，因民国年间著名的跤手有沈三、铁三和钱三，加上宝三，称为京城跤坛四个三。他们跤技超群，威震跤坛）。宝三跤场形成于民国初年，最早设在隆福寺庙会，以摔跤为载体，加入京腔京味的语言，表演风格诙谐

幽默，观跤者在惊心动魄之余，常常捧腹大笑，被称为"武相声"，真摔真摆，可以百观不厌。各处逛逛，把个人的精神唤醒啦，赏心悦目，倒是比给人家刷字（写稿子）的时候，胜强多多。

　　天至五点钟，要由后门出去望着友人（看望朋友）。走至后阁，见有数十个人围了个风雨不透，好奇的心胜，挤进人群观看。见当中站着个人，有三十多岁，又干又瘦，穿着一身凑班的西服，是个相面的书生，桌上有个牌子，写着"赛太公"（太公指的是姜太公。姜太公姓姜名尚，字子牙，号飞熊，商末周初的政治家、军事家、韬略家，传说以算卦闻名天下）三个字，听他正向观众说哪："目下的月令［月是命主（来算命的人）出生的月份，也就是月支；令就是司令。月令也叫提纲、月建］，富贵贫贱、士农工商哪界作事能够发达，有无惊险，如若相的对了你再给钱，相的不对是分文不取，毫厘不要。我这个相面的与众不同，哪位要相面，你把我这石板拿起来，我这有根粉笔，你把父母在与不在、双全不双全、昆仲几位、妻妾有无、子嗣几位写在石板之上，我看不见，看热闹的都看见了，我按着您的五官相貌，看完了再说，我所说的与石板一样了，两不亏心，谁亦冤不了谁。"

　　我一时迷糊，入了他的阵内，伸手拿起石板，用粉笔写上"父母双亡"四个字，然后敝人问他："你看我父母如何？"这位"赛太公"看了看我的相貌，说："你这人，妨父母，父母俱都不在了。"敝人很是纳闷，石板上写的字儿，他亦没看见哪，许是他的相法高明。我又写上：弟兄三位，有妻，无子。他全都说对了。我掏出了一毛钱给了他，遂即回归。

　　在途中遇一友人，敝人将"赛太公"的相法如何高明，说给他听。敝友大笑不止，说今天你可抛了空杵了（花了冤钱，调侃儿叫抛空杵）。我

向友人追问是怎么回事。据敝友所说，这个"赛太公"，骗钱的方法，调侃儿叫双识簧。作这种生意的，是两个人，一个掌着（给人相面），一个敲着（贴靴）。敲着的人，在人群中藏着，谁要相面，他就在谁的背后一站，暗中窥视石板上字儿。如若瞧着写的是"父母不在"，敲的人冲着相面的先生，把双眼一闭，那相面的先生便知道写的是"父母不在"了。这两个人不用说话，就能把"簧头儿"（实情）暗中递过去，故此叫双识簧。譬如写的是"父母双全"，敲的人看见了，对着相面的先生睁着两只眼，簧头儿递过去，就知道父母双全。余者亦是大同小异。吃金（算卦、相面，调侃儿称吃金）的这行人，真有能为的，绝不耍这把戏。

敝人虽然抛了一角钱的空杵，却长了一宗阅历。"赛太公"的双识簧，手段如何高明，亦是骗财者流，至好不过是风流乞丐。其实政治舞台上的人们，吸食民血、骗取民财的方法，较比生意人的手段可高的多了，任他们手段多高，亦都得早晚遭报。欺骗人的人们，依敝人的眼光观察，虽智若愚。

（《新天津》1935年8月26日第13版、第14版）

《江湖续谈》之二

《现代日报》连载内容

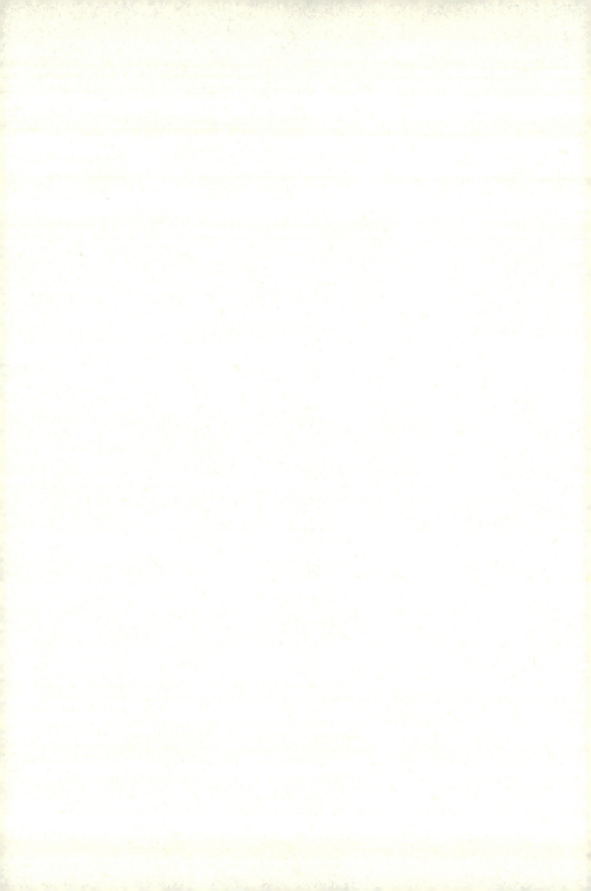

聆歌杂谈

张寿臣小蘑菇师徒共享大名

张寿臣（1899年—1970年，相声艺术第五代掌门人，师承焦德海。博采众长，匠心独运，大胆创新，是相声界重要的代表人物）在天津成了名，亦收个好徒弟。他的弟子是小蘑菇（常宝堃，1922年—1951年，艺名"小蘑菇"。1925年，随父亲常连安学习变戏法儿；1927年，随父亲学会了几段相声，并开始跟随父亲演出；1931年，拜张寿臣为师，介绍人是评书艺人陈荣启；1937年，开始与赵佩如搭档；1940年，组织兄弟剧团，担任团长；1943年，因编演相声《牙粉袋儿》《过桥票》等遭日伪政府迫害。1949年7月，出席全国第一届文学艺术工作者代表大会，受到毛泽东、周恩来、朱德等国家领导人的接见。1951年3月12日，参加第一届中国人民志愿军赴朝慰问团，4月23日在朝鲜不幸中弹牺牲。博采众长，并借鉴曲艺、话剧、京剧表演艺术，说学逗唱皆能，形成通俗晓畅、机辩谐趣的表演风格），当初小蘑菇在几岁的时候，就能随他舅舅上地变戏法儿，变玩艺儿是不怎好，能够逗几句哏，把观众逗笑，说着包袱好。向人要钱，他长得骨骼清秀，口齿伶俐，几岁小孩，态度自然，能有发托卖像，实在是半仗人力教给，半仗天然的聪明。他父亲常连安，是富连成

科班出身，出科不久弃了行，改了"彩立子"（变戏法儿）。初走张家口，后走各商埠码头，谦恭和蔼，肯受辛苦。"彩立子"已然能挣钱了，他又托朋友教小蘑菇拜师，专学相声，经评书界说"精忠"的陈荣启（1904年—1972年，北京人，父亲是评书艺人陈福庆。陈荣启以说《精忠》最为精到，表演平稳、细腻、深刻，其中《岳母刺字》《虎帐谈兵》两段文而不温，深刻感人，最为脍炙人口）介绍，遂拜了张寿臣。自从拜师之后，艺术日有进步，常连安和他使双春（对口相声），北平、天津、济南等地，都有人欢迎。张寿臣有徒如此，足以自慰；小蘑菇有名师传授，前途是不可限量啊。

（《现代日报》1937年1月31日第3版）

焦德海焦少海小龄童

焦德海（1878年—1936年，幼年时学唱竹板书，后改行说相声，深得师父徐永福的艺术精髓，从单口相声发展成为对口相声，对相声的发展作出很大贡献，活路宽，能说200多段传统相声）是京北的人，从幼年学艺，拜穷不怕（即朱少文，相声界的祖师爷）的徒弟徐永福（又名徐有禄，活跃于北京、天津一带）为师，久惯在地上做生意，东西两庙（西庙护国寺，东庙隆福寺），东安市场（1903年开业，位于王府井大街北口十街，是北京最早的一座综合市场）、大桥，他都摆过地。他所学的玩艺儿，虽说是花套子〔相声一般由两个演员共同表演，一个叫"套子"，一个叫

"规矩"。"套子"负责搞笑，用谐趣的语言调（tiáo）侃社会生活；"规矩"负责更多的反驳和提问，用来把调侃进一步深入，让台下观众更易懂，更能分享笑声。"套子"一般都以比较不规矩的词语开场，把台下观众拉到现场，引来大笑，而"规矩"所讲则是一些格言、俗语，其实是早期智者智慧的结晶，有些虽已有几千年历史，但和今天社会生活相吻合，令人认同。焦德海能做"套子"，也能做"规矩"，和他说相声，可以互相折着使，甲乙双方都能捧能逗，使双春按行话叫"两头沉"，称为"花套子"，使双春（对口相声），他亦能捧，他亦能逗，最好是他能守规矩，不论是撂地、做家档子（艺人入户演出的另一种方式，称为"家档子"，又称"家买卖"，与"堂令"有区别。它不局限于喜庆活动，一般是邀请一个曲种的艺人，连日固定时间演出一部长篇书目或曲目，可以连续演出一个月左右）、上馆子（清末民初，北京的书茶馆邀请曲艺名家表演），永远不笑场（笑场是个专有名词，指演员在演出中脱离剧情和人物而失笑，破坏了舞台艺术的严肃性与真实感，京剧术语亦称喷场），管保不乐，善说对口两个人的相声，至于一个人的单春，是不成的。他作艺日久，艺术高超，很响了几十年的大名，今年他因忌烟，一命呜呼，所挣的钱俱都花去，身后萧条，说起来亦甚可怜。他的儿子焦少海，外号叫"瞎摸海"，拜小范为师，亦吃了春口（相声）这行儿。艺术亦不错，因为他联合的不好，始终没搭着好伙计。出艺很早，说了二十年，总是平平。他前二年曾拜文福先（评书艺人，说《施公案》，以说活赵璧著称，是陈荣启的恩师）为师，改了行，学说评书，可惜他不学他们的门中活《施公案》（清代通俗公案小说，经评书艺人改编成评书后在书茶馆演出，说此书著名艺人有清末的"评书大王"双厚坪、白敬亭及其弟子等，各具特色），说

了"大瓦刀"〔评书界的行话，管说《永庆升平》(《永庆升平全传》，又名《康熙侠义传》，由哈辅源、姜振名编演)的调侃儿叫大瓦刀〕。在天桥撂地说这套评书，起初还叫座，说相声的改说评书，都得听听。他的评书只说了几个月，渐渐的没人听了，仍然拾起旧业，往天津去说相声。他的书是学了就说，等米下锅，故而不精。北平市评书界的人们，都是久听书的座儿，听了些年，把所爱的都记在心内，拜个师父，略微的指点，就能上场。焦少海是因为事前不好(hào)听书(亦没闲工夫)，说的多好，活儿不实，亦拉不住座儿。又说时代落伍的《永庆升平》，不怪他不失败呀。在民国十四五年，焦少海在天津三不管撂地，很受低级人士欢迎，卖戏法儿的赵希贤(戏法儿艺人，他的儿子赵佩如是著名的相声演员)，很爱惜这行儿，教他的孩子拜了焦少海，学说相声，起名小龄童(即赵佩如，1914年—1973年，出生于北京，师从焦少海)。他这个徒弟收着了，台风卖像，嗓音喷口〔喷口是京剧唱念方法的一种，也用于其他曲种剧种，艺人在发字头(声母)的音时，比较有力量和爆发力，使字仿佛喷薄而出，就是人们常说的"喷口"，俗称"嘴皮子的劲儿"〕，无一不佳。未出师的时候，作明地已然能叫座儿；出了师之后，上了馆子，成了名角。焦少海的技能，往上不及老焦，往下不如小龄童，莫非他命中不该成名？至于他为什么不能成名，亦可研究啊。

(《现代日报》1937年2月1日第3版，2月2日第3版)

人人乐的暗春

相声这种艺术,调侃儿叫作"春口",他们这行人是仗着嘴挣钱,实为口技(口技是杂技的一种,起源于上古时期,人们狩猎时模仿动物的声音,来猎取食物)也。如今的说相声艺人,都是明春(公开表演相声),不论在明地撂场子、做堂会(堂会戏指个人出资,邀集艺人于年节或喜寿日在私宅或饭庄、会馆、戏园为自家作专场演出)、上馆子,听相声的人们可以目视其相,变出各种形容,或哭、或笑、或怒、或惊,这种发托卖像,是他的相儿的艺术;听他们变嗓音,学各省人说谈,学聋学哑,是他们声儿的艺术。若是由声儿考察,以"暗春"(指表演对口相声时,用东西把说相声的双方挡起来)为最佳;若是由相儿调查,以"明春"为最好。暗春在先,明春在后。周时的孟尝君(田文)偷渡过函谷关(位于河南省灵宝市境内),其门客能学鸡犬之声,即是暗春者也;明春是清末时的玩艺儿,当在暗春之后。现在使明春的艺人,车载斗量,不计其数;使暗春的艺人实在不多,这种人才实在难得。学明春容易,学会了口传心授的套子活,就能卖艺挣钱,愚笨的人亦能学的;暗春可就不同了,非有天赋的聪明,生有唇舌齿牙喉的五音,才能学习暗春的艺术。

暗春这种玩艺儿,是重声不重相,纯粹的口技,长得面貌如何无关紧要,就是没眼的瞎子亦能学习,亦能挣钱,故非有唇舌齿牙喉的五音,才能使暗春。在明春未有之先,北平很有些个做口技的玩艺儿,以暗春挣钱糊口的。这种口技,如若明地撂场子,就用布帐子遮蔽着,人在帐内说学逗唱;如在杂耍馆子,亦是一样,用布帐挡着;若到了堂会,在富户人家

中作艺,或是隔着屋,或是隔着围屏,总而言之是闻其声不见其形。他们的布帐子,亦有固定的颜色,有种好处,不论是灯光之下、是日光之下,隔着帐子,由外边看不见里边的人。说暗相声的都自备这个帐子,还有份竹板、一个铜铃铛,人走在哪里,这几样东西随在哪里。他们的坑艺儿,我听过的有《五子闹学》《醉鬼还家》《瞎子骑驴》《风流焰口》《小儿闹家》《百鸟朝凤》等等的段子。

(《现代日报》1937年2月3日第3版,2月4日第3版)

人人乐的《醉鬼还家》

有一次亲戚家中办喜事,夜内约有杂耍(旧时对曲艺、杂技等技艺的合称,亦称什样杂耍),见台上支个蓝布帐儿,后边啪的一声[拍醒木(xǐng mù),又叫响木,是一种在曲艺表演中经常使用的道具,实质上是一种小的硬木块,常由红木等高档硬质木材制成,多被用于单口相声、评书及鼓书的表演中,作用基本为拢声音,吸引观众的注意力],就听见帐后有两个人在途中相遇,作揖施礼,略叙寒暄,其声一老一少,老者拉少年至其家饮酒,投琼(掷骰子)藏钩(猜物游戏),备极款洽。少年以醉辞,老者又力劝他再饮数杯,少年跟跄出门,彼此谢别,主人闭门,少年踉步走,约行二里,醉卧于途,忽有一人从此路过,将少年唤起,二人相识,问他怎么了,知其已醉,愿送上家,胡栏门栅栏门已闭,他们叫门,一犬迎吠,群犬相随,有老狗叫声、小狗叫

声。看栅栏的将门开了,进巷口,到家门,里边有个山西人,骂他不已,才知道叫错了门。复至其家叫门时,其妻迎出,友人告别,妻扶醉鬼登床,醉鬼要茶,妻沏茶至,醉鬼已然鼻息如雷,妻詈(lì,骂)不休。少时,妻亦睡熟,男女的呼噜,声音不同。忽闻夜半驴叫,醉鬼起床,大吐不止,呼妻索茶。妻起伺候醉鬼完毕,小便后,又穿鞋,见已有其夫所吐肮脏物于鞋中,妻又怒骂之,又另换了只鞋,随着群鸡乱鸣,叫的声音老少不同,醉鬼的父亲来到,唤其子:天明了,快去宰猪。醉鬼起来,往猪圈绑猪,只听群猪吃食声、其父烧热水声、醉鬼绑猪声、猪乱嚎声、磨刀声、杀猪声、出血声;又听醉鬼的父亲说:天明了,猪宰完了,上市去卖肉吧。又听有肉放案上声,又听人声嚣喧,如在猪市一样,买主问价、卖主说价、割肉声、数钱声,有买猪头的,有买下水的,有买猪蹄的,有买肉的,纷纷乱嚷,争闹不已。听众都入了神儿,个个发怔,忽然听见桌上啪的一声,帐子挪开,人人乐(原名陈青山,经常在天津宝和轩等处演出,他表演的路子较宽,虎啸猿啼、鸡鸣犬吠乃至人间的一切声音,无所不学。宝和轩的历史可以追溯到1885年,是天津最早的杂耍园子,是天津第一个实行演出售票形式的茶馆,地点在今之古文化街)冲大众一笑,才知道醉鬼还家的暗相声已然演完。按听这段玩艺儿,是没见人人乐的相貌,只听他种种的声音,暗相声是重声不重相,他名活到如今,广播台奏艺往外播送,定受社会人士欢迎。可惜人人乐生不逢时,他的技艺未能广播到众人耳中,听过的知道,没听过的仍是不知其妙。暗春的包袱,有荤有素,荤包袱在撂地的场内使着相宜,虽然话粗,没有文人听,亦无妨碍;做堂会,女眷最多,不能说荤的,只能说素的。暗相声的素活以"五子闹学"最好,人

人乐若使这段儿,隔着帐子听吧,五个学生,他能说五样话,说出五样嗓音,连教书匠六个人,能仿佛真事一样。最妙是五子闹学之时,五个人说学逗唱,说个灯虎儿、破个闷儿、学个聋了、装个哑巴、唱几句西皮、唱几句二黄、学叫天(盖叫天,1888年—1971年,京剧"盖派"武生艺术创始人,有"江南第一武生""江南活武松"之称)、学黄三(原名黄润甫,京剧架子花脸艺人,因行三,人称黄三,满族,北京人,1912年后嗓音失润,但气魄不减)、学老乡亲,又讨巧又落好,老师打学生,板子声、哎哟声、求饶声,能有开堂的包袱(笑料)。梨园行(京剧界)人最捧人人乐,各处的堂会总是少不了他,可惜此人不善理财,先吸鸦片,后扎吗啡,挣的钱实在不少,住小店,喝烟灰,直到倒卧(因饥饿而倒毙街头的人)街头为止,其不自爱,甚可叹也。

(《现代日报》1937年2月5—7日第3版)

百鸟张之口技

在清末光宣(光绪、宣统)时代,有个百鸟张(原名张昆山,生于1903年,北京人),专在各市场、各庙会,露天儿作艺。他"圆粘(nián)儿"(招揽观众)的法子最好,几费用手捏着嗓,学上几句白灵鸟叫,除了聋了之外,谁亦得听听。社会的人士,原喜欢听奇看怪,见人学鸟叫,哪能不瞧。他见有人围上了,小盆用铜帚扫地,手拿小布口袋,用手拍袋内白土子写字,他要什么鸟叫,先写上什么鸟名,写完了他就学。有用手

掐的，有用手捂着嘴的，有嘴内含块葱皮，或是含块竹酿，什么山喜鹊、乌鸦、家雀儿、红子黑子、画眉、黄雀儿、芦乍子、家鸽、楼鸽、小鸡、八哥、鹦哥、红靛颏、蓝靛颏，学出来不惟仿真，每一样鸟儿又能分出老的、小的、雏的，使人听了心旷神怡，鼓掌叫绝。他在人正爱听的时候，归杵门（撂地的艺人每表演一个阶段，就跟观看者要一次钱，调侃儿叫杵门）向人要钱，至于要钱的玩艺儿，总是《家雀闹林》《喜鹊炸窝》《净口白灵》《净口月鸽》。他的玩艺儿虽好，就是活儿不多，听上三天就能听完了。虽是土地上的玩艺儿，到如今还没有哪，艺人特别技能亦退化的不如前了。

（《现代日报》1937年2月8日第3版）

张君沈君新时代之口技

张君沈君是相声行中特殊的人才，唱戏的票友（票友是戏曲界的行话，是指不以演艺为生的戏曲、曲艺爱好者，即对戏曲、曲艺非职业演员、乐师等的通称。相传清代八旗子弟凭清廷所发"龙票"，赴各地演唱子弟书，不取报酬，为清廷宣传，后就把非职业演员称为票友），报上都写某处，菊处、孙处、龙处，玩票的性质成了，下海（旧时演艺界指业余演员成为职业演艺人员）挣钱，就得将处改换，写其艺名。张君沈君是天津的票友，可不是唱戏，他们是改良的相声，与普通的单春双春大不相同。他二人研究的玩艺儿，重声不重相，最好的是学军中打靶声、机关枪

声、迫击炮声、铁甲车声、兵船鸣笛声、飞机破空声、西洋音乐洋鼓洋号声,这些玩艺儿是时代化的新艺术。至于学鸡叫狗咬孩子哭,可就不如人人乐了;学各样鸟叫,亦不如百鸟张。他那段小鼓儿拍唱的,基卜西舞,是江阳辙的,唱:"我本是俄国王,住的是珍珠盖的房,金顶儿,玉房梁,金砖铺的地,宝石的墙,金粪桶,玉茅房,翡翠的盆,溺尿泡的人参汤",词儿新鲜,引人发笑。虽然是票友下海,玩艺儿不俗,在杂技场中有叫座的魔力,亦占一部分势力。他们不是春口,实是新时代之口技,暗相声去帐子带演身段者也。不过他们既然下海挣钱,那个君字似乎应当去掉,不知明理的人们以为然否。

<div style="text-align:right">(《现代日报》1937年2月9日第3版)</div>

黄辅臣之双簧

准是不是,我亦不知道,不过人云亦云而已。可是黄辅臣〔硬书(北京古老曲种之一)艺人,双簧的创始人,其生卒年、艺术活动年代及其艺术擅长,传说不一。有人说他是乾隆年间人,早年以唱硬书著称;又有人说他是咸丰、同治年间人,初以说评书、表演口技见长。相传其晚年因嗓音喑哑,不能歌唱,而内廷仍然让他进宫供奏,于是由徒子蹲在椅后演唱,他自己坐在前面操三弦弹奏,假作歌唱,并做种种表情,从而创造了"前面的花眼老僧,后面的横喉调脑"之双簧艺形式。后人承袭了这一形式,根据个人特长,或说或唱,专以滑稽取胜,使双

簧得以流传。在清代有关文字资料中,双簧多写作双黄,如清末百本张抄本中即存有"双黄"二种,其中提到:"我们学的故去的生意人黄辅臣。"故宫博物院也存有标名"丑角曲"的双黄本子。后世北京双簧艺人、相声艺人普遍认为,双簧又作双黄,其原因是双簧首创于黄辅臣父子二人。另据民国时期李斐叔《梅边杂忆》中称,双黄始于黄氏昆仲,而非黄氏父子,据说黄辅臣创此形式后,北京、天津有许多艺人效仿,或说或唱,专以滑稽取胜,后来北京的许多相声演员也兼演双簧,相沿日久。据成书于清嘉庆二年至九年的车王府曲本《刘公案》对乾隆末、嘉庆初北京宣武门内街头游艺活动的描述:"三档就是《施公案》,这人在京都大有名,他本姓黄叫黄老,'辅臣'二字是众人称。"可知黄辅臣还曾在北京说唱大书,并负盛名]在老了的时候,还能有这种天分,创演双簧,艺人中亦有高明,他这种艺术日后总能盛行,不致消灭。在民国十三年,徐狗子、常旭久[生卒年不详,联珠快书、莲花落艺人,20世纪20年代应燕乐升平(天津的燕乐升平茶园,俗称燕乐,解放后改为红旗戏院,是天津第一个专门演出曲艺的茶园,也是班主[旧戏班的领班人]第一次用包银[月薪]的方法,将艺人招雇、集中的演出场所。从1919年开始到1940年前后,此园兴盛了近二十年)之约来天津演出,曾与徐狗子合作,演唱莲花落。身材高大,气力充沛,嗓音洪亮,演唱字正腔圆,颇受好评,留有联珠快书唱片,逝于30年代末]演双簧,徐坐在椅上,脸抹大白,啪的一声醒木拍桌上,常旭久在后说,他用手口眼形容,常说"我姓徐,叫徐狗子(徐用手自指其鼻),作艺挣钱,挣的是谁的钱?是众位的(徐用手指全堂座儿,以下每逢说他自己,就自指鼻尖;说大众,就用手指大众)。我狗子穿衣服,是哪儿的钱?众位

的。我狗子娶媳妇，是哪儿的钱？众位的。我狗子买房，是哪儿的钱？众位的。我狗子有儿子，是哪儿的？是众位的"。徐站起来，用扇子打常，说："你别招瞪了。"这是他们双簧的艺场活，每逢到台上，使完艺场活，才归正活。双簧的活儿，原不甚多，我听过的不过十几段儿，那唱一更里，张秀才，是人人皆会。《双锁山》《武家坡》《汾河湾》《小上坟》《喜荣归》等等的玩艺儿，徐狗子面上形容好，常旭久的嗓音豁亮，两个人是档子好玩艺。徐狗子故去之后，常旭久又归了旧辙，仍然本唱快书。杜贞福、果万林（曲艺界前辈，合称"杜果"，以表演拆唱闻名于世。拆唱全名为拆唱八角鼓，属于单弦牌子曲的一种。一个人演唱，一个人伴奏，伴奏者除弹弦外，还要为演唱者接唱，为"单弦"。而拆唱八角鼓则是把单弦的一个段子拆开两个人唱，演员和伴奏各自扮演一个角色，而且唱者要化装，伴奏不化装。尹福来曾拜师杜贞福，尹福来的搭档是顾荣甫，拜师果万林）的双簧，杜去后身儿，嗓音嘹亮，唱各种的小曲，颇有可听的腔调；果万林去前脸儿，发托卖像很慢，没有振作，有时候还把包袱闷了（说完了笑话，应该使人发笑，听的人没被他逗乐了，调侃儿是包袱抖搂闷了，后面的包袱也会受到影响），看的人们不裂瓢儿，敷衍了事的结果就是这样。郭荣山、王金有在天津作艺，以双簧享名，敝人到津时，在燕乐升平看过几次，较比徐狗子、常旭久的艺术，有过之无不及。内行人说："他们的双簧，是正工的玩艺儿。"郭荣山与韩永先（民初双簧和拆唱八角鼓的艺人）的双簧，《怯先生算卦》最好，郭荣山学的怯口（指乡土或外地的语言、口音）仿佛真怯，嗓音大，喷口好，实在可瞧。他们的《拉骆驼》《瞎子算卦》，当场抓哏（滑稽有趣的动作、语言或表情），妙趣横生，使人笑倒。据人传说郭荣

山学瞎子，翻眼睛，净见白眼珠，不见黑眼珠，下过真功夫，这话不能假。要学惊人艺，须下苦功夫。郭荣山之享名，亦是种瓜得瓜呀。

北平的田瘸子（口技、相声艺人）、汤瞎子〔汤瞎子是艺名，原名汤金澄，也有写为汤金城的，1890年生于北京，相声、口技两门抱（曲艺演员能表演两门形式的叫两门抱）。汤瞎子不是瞎子，只是眼睛小，又总爱眯着眼，所以人们称他"汤瞎子"，说相声师承焦德海。因为生活贫困，冬天没有棉鞋穿，曾冻掉了脚趾。为人仗义，在天桥与田瘸子搭了几年伙，后来田瘸子染病，汤金城一直给予照顾〕说相声，久在天桥，起初会的玩艺儿不多，活儿不宽，又说对口相声，又使双簧。田瘸子能够形容，他扮前脸儿；汤瞎子的口齿伶俐，嗓音豁朗，他扮后身儿；吆喝北平的各样东西，味儿十足，学什么像什么，小曲、西皮、二黄、大鼓、梆子、蹦蹦（评剧别称。评剧是由东北的民间歌舞蹦蹦与河北唐山一带盛行的坐唱艺术莲花落，吸收、沿用了全套河北梆子的乐队组成的，评剧刚进北京时，有人不尊重评剧艺术，称之为蹦蹦）、秧歌，唱的腔调很好，就是没唱过河南坠子。他在后边说唱，田在前边变相，恰当已极。上明地撂场子使双簧，他们两个人亦是档子玩艺儿，汤金城肯用功，艺术亦有进步。西单商场（位于西单商业街，是一家具有80余年历史的老字号企业）开办了，他们打个场子，生意很发达，昼夜两场，哪天亦挣几元。田瘸子之气量小，吃喝嫖赌，不到一年就一命呜呼了，汤瞎子没有田瘸子，孤单单飞，使活（曲艺演员上台演出）受了影响，幸有小高二（指相声艺人高德明）、绪得贵、张傻子（本名张杰尧，相声、口技演员）等和他搭伙，仗着玩艺儿火炽，昼夜两场，四个人所挣的钱，较比哪个场儿都多。汤金城又善于理财，克勤克俭，生活无忧。田瘸子实是

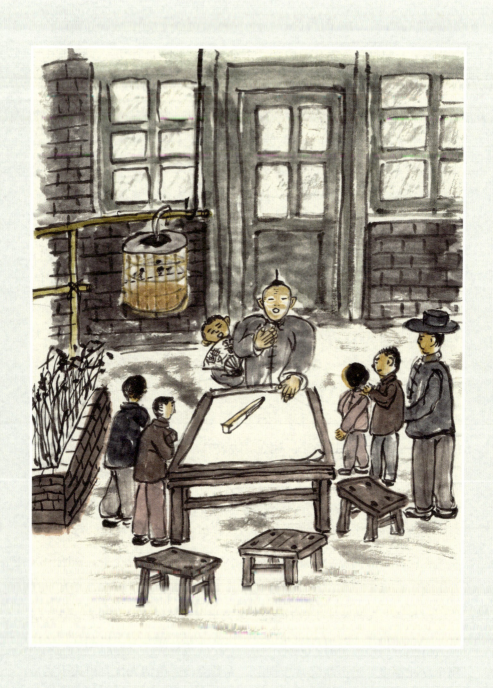

命小福薄，其寿短夭亡，亦是自促其死啊。

（《现代日报》1937年2月14日—16日第3版）

鼓界名人白云鹏

大鼓的腔调儿最为复杂，以敝人所知的，有犁铧调（山东大鼓是北方大鼓之鼻祖，相传形成于明代，因其伴奏乐器为犁铧碎片而得名，谐音称为梨花大鼓）、西河调（西河大鼓，又称西河调，起源于河北中部农村，主要伴奏乐器是三弦）、乐（lào）亭调（乐亭大鼓，又称乐亭调，是北方较有代表性的曲艺种类之一，由木板大鼓衍变而成，产生于河北乐亭县，有200多年的历史）、梅花调（梅花大鼓，又称梅花调、北板大鼓，是北方鼓曲的代表曲种，也是北京、天津特有的地方性大鼓曲种之一，脱胎于清代中叶产生于北京的清口大鼓，流行于京津冀等地区）、奉天调（流行于沈阳，而沈阳于清末曾设奉天府，故有奉天大鼓之称，又曾称作辽宁大鼓、东北大鼓）。唱大鼓的讲究板眼（民族音乐和戏曲中的节拍，每小节中最强的拍子叫板，其余的拍子叫眼），他们所用的板儿亦不一样，有铁板儿，有木板儿，现在唱大鼓的以木板儿为贵，怯口儿（指乡土或外地的语言、口音）最受欢迎。早年唱怯口大鼓（也称怯大鼓，北方的一种曲艺形式，即木板大鼓），以胡十（本名胡金堂，约生于清道光年间，后长年在北京、天津作艺，是改革木板大鼓使之演变为京韵大鼓的名家之一，木板大鼓加入三弦伴奏是从胡十开始的）、宋五（指瞽目艺人宋玉昆，以演

唱长篇大书《吴越春秋》名噪一时)、霍明亮(？—1904年，木板大鼓艺人，兼说评书，与宋玉昆、胡金堂同为实现木板大鼓向京韵大鼓演变的重要人物)三个人为鼓王；今日唱怯口大鼓，以刘宝全、白云鹏、张筱轩、二个人最为有名。白云鹏现年六十有四，虽过花甲，仍能登台演唱，实是不易。白云鹏系河北霸县城北堂二里村的人氏，他自幼即好歌曲，在故乡有陈老先生(河北霸县的名票)嗜于此道，颇有心得，白云鹏即受其指教而成。在庚子年(应指1900年)前，由霸县至天津，在西城根(清末天津西城根已经是繁华所在，附近住着官宦商贾，各种文化娱乐活动很丰富，也是江湖人的谋生之地)演唱，彼时所会的玩艺儿，小段不多，整本大套的活儿是其拿手。天津的杂耍(旧时对曲艺、杂技等技艺的合称，亦称什样杂耍)发达最早，杂耍馆子(以演出杂耍为主的馆子)较比北平的书馆还多，唱大鼓的角儿，胡十、宋五、霍明亮，正得意时，艺术之高、声望之重，非今日之刘宝全、白云鹏、张筱轩所及。

胡金堂是他们鼓界的挡牌，有他们在前，别人恐难成名。白云鹏在津埠久不得志，于光绪十几年到北平，彼时津门的杂耍已然大行其道，成为该处人士高尚的娱乐；北平这个地方对于杂耍，还不大注意。白云鹏在北平亦未得志，光绪二十年拜北平大鼓界名人史振林(清末民初双目失明的民间艺人)为师，受勤劳，肯用功，艺术尤有进步。至到民初，国体改变，北平市的繁华为从来所未有，各处都创有杂耍馆，鼓词盛行了。刘宝全、张小轩(1876年—1945年，京韵大鼓艺人，"张派"京韵大鼓创始人，嗓音宽亮，梅花大鼓、联珠快书都会唱)所唱，净是"三国"段儿，没有《红楼梦》的玩艺儿，白专学北平的子弟书曲《宝玉探病》《宝玉娶亲》《哭黛玉》《太虚幻境》，都是诗人韩小窗(1830年—1895年，对民间

曲艺发展与普及做出极大贡献,创作的子弟书有四五百种之多,语言精练,朗朗上口,雅俗共赏,老少皆宜)编的子弟玩艺儿,唱怯口大鼓的无人会唱。白云鹏将韩之《露泪缘》(子弟书《露泪缘》,全篇十三回,以春夏秋冬四季轮回作为时间轴,写尽了宝黛爱情悲剧,是一部精练版的《红楼梦》)孕曲十三折,用中冬、壬辰、一七、江洋等十三道大辙[十三道大辙是音韵术语,指发花、坡梭、乜斜(miē xié)、一七、姑苏、怀来、灰堆、遥条、由求、言前、人辰、江阳、中东,其中每一辙的名目不过是符合这一辙的两个代表字,并没有其他的意义,所以同样也可以用这一辙的其他字来代表该辙]套演之,歌词艳丽,冠古绝今。白云鹏的唱功细腻,婉转悱恻,如泣如诉,在香厂新世界献艺,一鸣惊人,不数年北平、天津、上海、汉口各大都市码头,皆闻其名矣。

刘宝全身体魁梧,有天赋的聪明,嗓音豁亮,有真本钱,以亢爽激昂、悲凉惨壮取贵;白云鹏身躯短小,嗓音不如宝全,抛去武段不唱,专唱悲情凄凉的玩艺儿,嗓音虽瘖(yīn,哑),运动得当,无论馆子大小,全场的聆音客座都能听见,音矮声宽,行话叫喷口好(有爆发力),唱功细腻,做功好,身段表情实在传神,其艺术另有心得,在歌场中充台柱,压大轴儿,绰绰有余了。他的拿手活儿,除去《红楼梦》的《露泪缘》之外,《樊金定骂城》《贞娥刺虎》《霸王别姬》《哭祖庙》《胭脂判》《刺汤》《千金全德》《卖公训女》《拷童荣归》《宁武关》《别母乱箭》《战长沙》《战马超》《长坂坡》,各有其妙。《骂城》能使悲愤,《刺汤》痛快淋漓,《露泪缘》等段使人生悲。他不仅唱功好,每逢登台毫无习气,笑容满面,谦恭和蔼,说几句铺垫话,使人爱听。北平、天津、上海、汉口等地,各界人士欢迎,人缘之厚,就是他会说垫场话

（开场白，也可以说是铺垫在正活前面的话，正活是指曲艺节目中要表达的内容，即作品的主体部分）的好处。谦受益，满招损，艺人若明此理，获益匪浅，不知鼓界的唱手们以为何如。

（《现代日报》1937年2月17—19日第3版）

鼓界中之三白

鼓界中有三白，两个姓白，一个不姓白，同行中都称三白。白云鹏已年过花甲，同行人称为"老白"；白凤鸣（1909年—1980年，"少白派"京韵大鼓创始人之一）正在壮年，同行人称为"小白"；方红宝（艺术上宗"白派"京韵大鼓，为第二代传人）身段唱功，处处仿白云鹏，有人称她"小小白爷"的。不知者都以为方红宝是白云鹏之徒，据我调查，方红宝其父方桂荣，鼓界人，人称"方四爷"（传闻方桂荣的师父是天津鼓界名人独一乐，但独一乐此人已无从查考），方桂荣子女众多，红宝是其次女，唱大鼓是其家传。方红宝初唱时，亦不甚红，久在天桥合意轩（民国时期天桥有名的落子馆，北方曲艺杂耍的演出场所）。白云鹏由上海回北平，偶至合意轩，见其唱功身段，即赞美不已，后方红宝组班赴京，白云鹏即约其前往。方红宝经白云鹏提携，在天津、南京、上海、济南献艺，颇受各地人士欢迎。其貌仪中姿，好男装，口齿清晰，嗓音甜亮，字正腔圆，唱时表情有宪托卖像，能形容喜乐悲欢，面貌传神，个中之妙皆受白云鹏之赐。方红宝性情柔和，对其父母颇尽孝道，兄弟姐妹亦处之甚好，

其享大名，受欢迎，即通达人情之益。江湖人常说：人情多大，利亦多大，话不虚也。

(《现代日报》1937年2月21日第3版）

方红宝色艺惊人

方红宝乃鼓界坤角中后起之秀，她所唱的玩艺儿：《赵云截江》《刺汤》《李逵夺鱼》《关黄对刀》《大西厢》《马鞍山》《活捉三郎》《乌龙院》等等的段子，声调感人，表情入化，吐字稳准，行腔圆正，字字清晰，韵味隽永，精彩异常，堪称绝唱。在天津坤角（旧时称女演员）林红玉（1907年—1972年，京韵大鼓演员、曲艺教育家）最好，北平当属方红宝，林红玉年事已长，将成过去人物。唱单弦之谢瑞芝（有说谢芮芝，1881年—1957年，单弦、相声演员。其单弦牌子曲演唱时特别重视语言的运用，独树一帜，自成一派，表演风格寓谐于庄）说："方红宝身段好、模样好、唱功好、年岁好。"虽然用她在场上抓哏（曲艺演员在表演时即景生情地临时编出的台词，逗观众发笑），惹顾曲家发笑，事实亦未必不那样。现在北平的谢大玉（1891年—1978年，梨花大鼓演员），唱的好，年纪不好，就不如二十年前在新世界受人欢迎。方红宝的《骂地档》《赵云截江》，系名弦师韩德全（长期为白云鹏伴奏的著名弦师）所传，成为拿手活儿，唱时较比别的段子精彩火炽。韩德全系白云鹏快婿，顾曲家误认方红宝为白之高足者以此，个中的意义亦非无因。方红宝在此时若再努

力求进，鼓界人才缺乏，不难充台柱；倘不往深刻研究，甚可惜也。方红宝受白云鹏提携，能享成名，随白云鹏往北京、天津、上海、济南，不搭他班，永随白云鹏同台演唱，亦良心所感，不忘旧恩也。

（《现代日报》1937年2月22日第3版）

梅花大王金万昌

刘宝全、白云鹏、金万昌（1870年—1942年，"金派"梅花调创始人），为今日鼓界中之绝。刘宝全绝于武活，白云鹏绝于文活，金万昌绝于梅花调（梅花大鼓又称梅花调，北板大鼓是北方曲艺的代表曲种，梅花大鼓脱胎于清代中叶，产生于北京的清口大鼓流行于京津冀等地区）。在清朝同咸的时代，北京唱梅花调，南板以"文秃子"（文玉森，因为秃顶，外号叫文秃子）第一，北板以"卢四"（已无从查考）第一，女票金九妞（已无从查考）唱梅花调，亦不弱于文秃子、卢四二人。梨园中青衣泰斗陈德霖（1862年—1930年，创立"陈派"旦角）、须生泰斗程长庚（1811年—1880年，徽剧、京剧艺术大师），逢有喜庆事时，邀义秃子、卢四、金九妞唱此调，借聆三人之音韵腔调，品评优劣，皆以文秃子唱功为佳。今日之梅花大王金万昌，即文秃子之高足也。金万昌之乳名铁球，幼时身体魁梧，无嗜好，品行端正；及至中年，嗜于歌曲，拜文秃子为师，习学梅花调大鼓，肯受苦，下功夫，始有今日。梅花调乃鼓界中之别支，可称为"京韵大鼓"，其中的玩艺儿：《黛玉悲秋》《宝玉探病》《宝玉娶亲》

等段，皆取材于《红楼梦》中；《王二姐思夫》《老妈上京》等段，系"怯口"中的玩艺儿，改于梅花调的。此调在早年，江湖艺人无有会的，凡演此调的都是子弟，金万昌亦子弟下海（旧时演艺界业余演员成为职业演艺人员）者也。

（《现代日报》1937年2月23日第3版）

金万昌之三绝

　　梅花调，较比各种腔调难学。轻敲鼓板，弦子过门，不用张嘴，弦鼓板（指伴奏三弦及演员的击鼓和打板）就得讨好儿，唱时音韵分清，要有抑扬顿挫之妙，方能讨俏。自从文秃子（文玉森）、卢四、金九妞等故去之后，唱单弦的名人德寿山曾唱过此调。金万昌下海之后，驰名北平、天津，德寿山遂不再唱，仍归本工唱他的单弦。金万昌有三绝，鼓板过门，流水音声动人，是为一绝，凡唱梅花调的，无人能学其妙；嗓音豁朗，唱时腔调自然，有三起三落之能，是为一绝，唱梅花调的人们，就是有嗓，亦不如他运用得法；梅花调大鼓，加演五音联弹（传统说唱音乐的演奏形式，又称五音连弹、双签换手、换手连弹等，由梅花大鼓伴奏乐师的演奏发展而来。由于他们每人都能演奏两种以上的乐器，而且技艺高超，所以共同研发出一种新的演奏形式，由四人演奏五件乐器，每人双手同时演奏两种乐器，分别演奏邻座乐师的乐器，联合演奏一曲，再由梅花大鼓演员搭配击鼓，并在和谐的乐曲声中引吭高歌，称为五音联弹，很受欢迎，通

常被安排在杂耍演出中的后段重头戏），虽是枪里加鞭，金（万昌）之鼓音，随双琴四胡三弦，敲打弹拉，声儿一致，音儿曼丽，是为一绝。今日唱梅花大鼓的，金万昌可称硕果仅存，"梅花大王"的头衔加于金之头上，名副其实了。天津的人士，有一部分欢迎梅花调，各杂耍馆子亦都邀有这种玩艺儿，凡是唱梅花调的，都学金万昌。据我所听过的，没有一人能够金派，即或唱得仿佛，鼓板（曲艺演员右手用藤条击鼓，左手持板，配合默契，再配上三弦伴奏的节奏悦耳动听）打的亦不见好。花四宝（1915年—1942年，梅花大鼓艺人，幼年师从邱玉山学梅花大鼓，14岁拜弦师卢成科为师）她唱梅花调，在坤角（旧时称女演员）中可称为第一了。

（《现代日报》1937年2月24日第3版）

金万昌之五音联弹

　　花四宝较比别的坤角，胜强百倍，若与金万昌比较，实不如也。白云鹏每年春天离北平往天津、南京、上海、汉口献艺，入冬回北平，久占的杂耍馆子（演出曲艺、杂技的茶馆）是观音寺玉壶春（玉壶春是茶馆，民国初期在观音寺内青云阁二楼；1937年地址在廊房头条路南，廊房二条路北，三层楼房，到七七事变后彻底沦落）。每年终时，白云鹏归北平之后，即有巩成利组班，向来是白云鹏为台柱，再邀王雨田、王葵英（王氏父女为空竹艺人）、宋相臣、宋少臣［表演翔翎戏法儿（即踢毽子）］等，凑成几场玩艺儿。惟有二十四年冬季，吴成林等在观音寺第一楼（第一楼

全称为首善第一楼，光绪三十三年八月初二开张，后因西邻万元灯铺失火延及第一楼，发起人重新修建，光绪三十四年六月初六另立新张）并设真乐轩杂耍馆，邀白云鹏、金万昌、方红宝、王雨田、宋少臣、郭小霞（1917年——1972年，20世纪30年代以梅花大鼓享誉曲坛）等，记者偶有闲暇之时，即往聆音，听过金万昌几段梅花调大鼓，没见过他的五音联弹。恰巧有人烦演五音联弹，报上贴的是：金万昌、韩德全（白云鹏的弦师）、胡宝钧（白云鹏的弦师）准演换手双琴五音联弹。正赶上方红宝唱《大西厢》，由头到尾，听了个整段，已然饱了耳福。方红宝下场之后，一遍鼓掌声音，金万昌、韩德全、胡宝钧等随着上台。金万昌年老气沉，上台来先鞠躬，敲打一阵，然后他说："适才方红宝唱了一段《大西厢》，真卖力气，唱的实在不错。她下去换上我来，伺候一段梅花大鼓，还有五音联弹，唱的好与不好，诸君多多的原谅，教他们将丝弦弹拉起来，我就至至诚诚的伺候诸位这段《黛玉悲秋》。"他说罢之后，那四个人就按班就序的奏演五音联弹，其法是四个人在左联席而坐，分为一二三四把手，头一把左手打琴，右手拉胡琴；二把左手按胡琴的工尺字儿，右手拉琵琶；三把左手按琵琶，右手弹弦；四把左手按弦子的工尺字儿，右手打琴。琴二、弦一、胡琴一、琵琶一，是为五音，其实金万昌在外敲打鼓板[金万昌右手持鼓楗子（又叫鼓棒，最好是藤条的），左手持鼓板，配合伴奏敲打]是七音联弹。不知者以为敲打鼓板无甚紧要，其实弦琴琵琶皆以鼓音（击鼓和鼓板的协调声音）为中心，出重要也。他们几个人敲打弹拉拨，声音一致，并不紊乱，未中回门儿，功力悉敌，堪称绝唱，另博得彩声震耳。最为难得的是金万昌唱一段《黛玉悲秋》，五声陪衬，五个人均吃力不小，临完了还饶段洋鼓洋号，大鼓的音出于脚下，金万昌大踹台板，

临下场的时候他还说："别打啦，再打台就塌了"，抖个包袱，惹人一笑下台。五音联弹，早年属刘宝全（"刘派"京韵大鼓创始人）、德寿山（单弦艺人），今日当属金万昌矣。

（《现代日报》1937年2月25—26日第3版）

鼓界后起之秀曹宝禄

在前几年，北平市的人们都不知道曹宝禄是何许人也，自从广播电台的各种玩艺儿播放一来，作艺的人们挣钱的路线又多添了一条，艺人的声价亦有由广播中抬起来的。就以我北平而论，每日早晨不过十二点钟，若是收听北平的电台的玩艺儿，就能听到曹宝禄的大鼓和单弦（用三弦和八角鼓伴奏，八角鼓由演员自己弹、摇，三弦由伴奏员伴奏）。我听过他的单弦，有《挑帘裁衣》《开吊杀嫂》《翠屏山》《鲁公女》《画皮》《续黄粱》《珍珠衫》《杜十娘》《金山寺》《卓二娘》《万寿寺》《高老庄》《庄子扇坟》等等的段儿；大鼓听过的有《闹江州》《华容道》《活捉三郎》《马鞍山》《百山图》《乌龙院》等等的段儿；还有他的联珠快书，我听过的有《蜈蚣岭》《碰碑》《淤泥河》《凤鸣关》《截江》《秦琼观阵》等等的段儿。他的身段如何，发托卖像怎么样？他在电台播送的，我只听过，没有见过，不敢妄加批评。他唱的玩艺儿，据我所听，单弦中的玩艺儿，唱词儒雅，是上等的玩艺儿；他的鼓声，敲打时有小铜镲音与之相应，最为好听。其指上的功夫已是不错，嗓音清脆，腔圆

字正，有真本钱，毫不费力，有高有低，又有名弦师胡宝钧托衬的伴奏很受听。每隔数日，即可品出唱功进步，他肯下苦功，不问可知。日今单弦名手，德寿山已然故去，荣剑尘、谢瑞芝、常澍田（1890年—1945年，单弦、八角鼓艺人）俱已年长，后起乏人，曹宝禄人式顺流，岁数年轻，若努力向上，不难成名。他是北平东燕郊人，自幼到北平，其父母故去甚早，并无兄弟，只有其胞姐照顾。品行端正，并无嗜好，人缘最佳。在年前记者往东安市场德昌茶楼（在东安市场南花园东楼上，1933年开设）去听大鼓，见曹宝禄在前边坐着，遇有名角上场，极为出神。向鼓界探问，据说他是来听好唱手的玩艺儿，到此学活，每日早起即往电台献艺。早场九点至九点四十，后场自十一点二十至十二点，演毕归家，饭后往后门金小山（本名金晓珊，又名玉小山、金小山，拜东城派老艺人程九斋为师，正式下海从艺。多才多艺，能表演十不闲、莲花落、相声、双簧、拆唱八角鼓、单弦、太平歌词、大鼓等多个曲种，被人誉为"玩艺儿包袱"。掌握了大量的单弦八角鼓唱段和一些极为罕见的曲牌，深得同行敬重，被曲艺界尊称为"金小爷"。演唱保持了八角鼓"子弟清音"的气派和传统，中规中矩。弟子有曹宝禄、佟大方等。谭凤元曾由金晓珊代师收徒，拜在程九斋名下。晚年曾收著名藏学家王辅仁为徒，悉心传授，王辅仁将金晓珊年高耳聋后演唱的一些唱段和唱腔进行提炼加工，整理规范，为研究金晓珊的艺术贡献了力量。金晓珊的儿子金玉堂、儿媳朱少如都是相声演员；女儿金玉苓是京韵大鼓演员；女婿程树棠是白云鹏的弟子，并为白云鹏伴奏多年，1951年在赴朝慰问归国途中不幸壮烈牺牲，被追认为革命烈士）家中学活，晚餐后不畏勤劳，仍至该处听唱。要学惊人艺，须下苦功夫。曹宝禄如

此下心，终有大望啊。

（《现代日报》1937年2月27—28日第3版）

北平的杂耍馆子与落子馆儿

北平的杂耍（旧时对曲艺、杂技等技艺的合称，亦称什样杂耍）馆子与落子馆儿（演出北方曲艺、杂耍的场所，落子馆儿全是女演员），戏园子这种营业，发达最早；书馆杂耍馆子兴的最晚。天津的人士，嗜于歌曲，在清末光绪初年，杂耍就盛行了，胡十（胡金堂，艺名胡十，木板大鼓艺人，约生于清朝道光年间，改革木板大鼓为京韵大鼓的名家之一）、宋五（旧时怯大鼓著名艺人宋玉昆）、霍明亮（与胡十、宋五同时被誉为演唱怯大鼓的三位名家），三个鼓王，就是那时候杂耍馆子的大台柱子。北平的杂耍兴在津埠之后，直至今日，亦未兴开。早年隆福寺大街之景泰轩［旧时隆福寺中街路北有景泰轩茶园（在东四牌楼南）］、东四牌楼南之泰华轩（泰华轩茶园靠近旧时的东四牌楼。当时北京分为内城、外城，前门里为内城，内城只有泰华轩、景春轩两处，当初票友随缘乐说唱诸书借以讽喻，笑话百出，每次在景泰、泰华诸园出演，轰动北京城）、大栅栏［位于前门大街西侧，建于明永乐十八年（1420）］之同乐轩（在大栅栏内门框胡同南端），都是杂耍馆子。在清代，内城不准开戏园子，各戏馆都在前三门外，亦不许妇女入听。在城内开杂耍馆子，官家不禁，可是字号的底字得用"轩"字，如若使"园"字，虽不唱戏，亦不准开。杂耍馆的

台柱随缘乐（本名司徒瑞轩，字靖辕，八角鼓票友，世人以司瑞轩称之）、德寿山（单弦艺人）、徐狗子（徐维亭，1874年—1929年，十不闲莲花落艺人）等，都有叫座儿的能力。可是落子馆儿与杂耍馆子不同，落子馆儿净是女人数，并没有别的玩艺儿，杂耍馆子，大鼓、相声、单弦、坛子、戏法儿等等的玩艺儿，都来他一两档子，凑在一处才是纯粹的杂耍。北平的杂耍馆子，最热闹的是前门外石头胡同四海升平（茶馆名，清光绪年间开业）。

在民国的初年，新人物都在马上，方字旁（旗字为方字旁，这里指的是旗人，就是满族人）的人们虽在马下，还有大多数家道饶裕的，新旧两派人，经济都不困难。北平的前三门（指崇文门、前门、宣武门，这三座城门因为位居皇城之前，故称为前三门）外极其繁华，尤以王广福斜街（曾叫王寡妇斜街，东连大、小李纱帽胡同，西接石头胡同，这条胡同的房屋较为破旧，从前这里集中了三等妓院）、石头胡同（是一条上百年的古老街巷，明代就已存在，皇宫所用的石头曾存放在这里，故名石头胡同，至今未改，胡同内原有望江会馆、孟县会馆、严陵会馆、龙岩会馆）、韩家潭（位于大栅栏地区的西南，东起陕西巷，西至五道街，是北京的一条老胡同。此处地势低洼，凉水河一条支流在此积水成潭，故名寒葭潭。清代因内阁学士韩元少在此处居住，改称韩家潭。1965年北京整顿地名时，改为韩家胡同。文化底蕴丰厚，是国粹京剧的发源地之一。胡同内芥子园是李渔的故居）一带最为热闹。每至天黑，电灯齐明，照如白昼，游人拥挤，整宵不断。石头胡同北口内大北照相馆南，四海升平杂耍馆了，除了晚儿场有些妓姬之外，有"快手卢"的戏法儿（清朝末年，"快手卢"变戏法儿名噪一时，闻名中外。

"快手卢"擅长手彩,以一双快手著称)、德寿山的单弦、章月波(民国初期杂技艺人,擅长耍花坛)的坛子、张麻子万人迷(张德全,艺名张麻子,常与"万人迷"李德钖同台表演,互为捧逗,有"张谐李庄"之称),大轴是"鼓界大王"刘宝全的大鼓,票价才一毛多钱,极好的地方才二毛有余。你看吧,哪档玩艺儿亦值几毛。到了如今,再走到四海升平门前,望上一眼,糟朽不堪,多年没有玩艺儿。不惟他那里不是神儿,走到南口,亦使人感叹。现在北平的杂耍园子,久占的有,观音寺、青云阁、玉壶春新开的东安市场德昌茶楼(在东安市场南花园东楼上,1933年开设)。这两个馆子的地方很是狭窄,玉壶春只能容百数多人,德昌茶楼略微宽阔些个,亦不过能坐二百人,较比天津燕乐升平可小多了。杂耍馆子,不必与戏园子一样大小,能容三四百座就算合宜。倘若大了,台大的唱手嗓音窄的,坐远了就听不见。天津有些中上社会的人士,天天去听杂耍,他们对于杂耍认为最高尚的娱乐,如若商家的铺伙有向柜上临时请假,说同朋友去听杂耍,掌柜的绝不多心。杂耍的各种玩艺儿,在天津有能叫座持久的可能性,是因其票价低廉,刘宝全、白云鹏等名角,才不过一二毛钱,趋入平民化,听的主儿总觉便宜,周流不断,老有人听杂耍。北平的馆地方小,没好角儿不叫座,有好角儿开销大,如若有好角儿,必得卖大价儿才能支持,玉壶春、德昌茶楼,卖的票钱是二毛多,连捐(晚清民国时期,捐税并称,后来干脆把税收叫作捐税,捐事实上就是税)算上,整整的四毛,较比大戏不贱。价钱过昂,听的人少,实是杂耍一大障碍,其影响亦不小啊。

北平这个地方,各界的人士对于戏剧,听主很多,票价贵贱都不在乎。年前梅兰芳至北平,所售之票价已然贵了,可是听的人争先恐后,

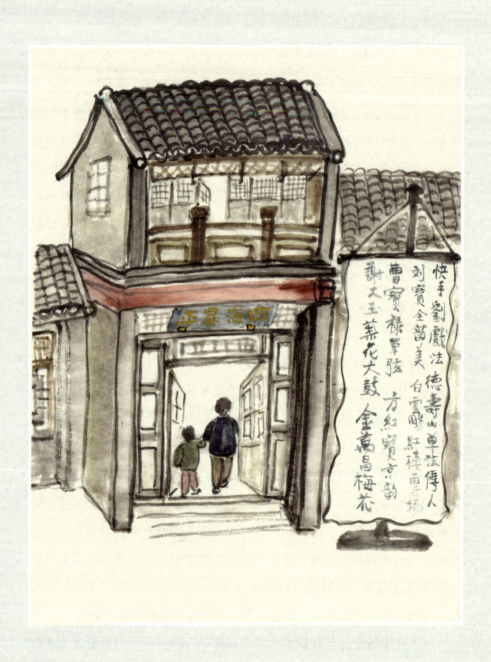

花钱都买不着票。故都的人士,对于戏剧的兴趣如何,可想而知了,多好的唱戏角儿都能养得住。杂耍的角儿可养不住,自从新世界游艺园歇业之后,刘宝全久不在北平演唱,是因无相当的馆子,票价高低的办法难定,即是重大原因也。白云鹏每年春季出外,往天津、奉天、上海、济南献艺,年关回平度岁,在腊月时演唱几天,亦不能讲包银,只拿加钱(部分名角儿参加园子演出,不拿包银,不增加人头份儿,而采取加钱的办法。园子有自己稳定的演出班底,多由收入较低的普通艺人组成,为增加票房影响力,园子邀请名角儿加盟,名角儿加盟后和一般艺人拿一样的份金,但艺人加盟后带动了票房和票价的提高,其他艺人所得的份金也因此大幅提升,园子将增加的那部分收入的大部分返还加盟的名角儿,这就是加钱)。二十四年第一楼杂耍馆子,白云鹏、方红宝走后即告歇业,北平的杂耍馆子实难维持。今年春季,白云鹏、方红宝未离北平,是因德昌茶楼在东安市场内上的座儿甚好,经后台老板巩成利(相声、双簧、数来宝艺人)要求,维持该楼的营业,才没他往。该楼在北平的富庶之区,中心点内,有阔座儿,颇有持久之势,将与玉壶春内外城对抵了。

(《现代日报》1937年3月1—4日第3版)

大桥的落子馆

天桥这个地方,自从入了民国就热闹极了,野茶馆比哪里都多,由

茶馆改成书馆亦有几家。在先农坛［位于永定门内大街两侧，东与天坛相对，始建于明永乐十八年（1420），与明北京城兴建于同一时期］旧坛坡（1930年先农坛外坛墙全部拆除，现出旧坛坡）开茶馆，长美轩（清末室内曲艺演出场所）在先，爽心园在后，爽心园就是茶馆改落子馆（旧时女演员唱大鼓说书的茶馆，后来因为名字不雅改为坤书馆）。该园的主人魏春莲，是河间人，名伶魏连芳（1910年—1998年，京剧表演艺术家）的族兄，他在民国十三四年开的茶棚，后边盖了五间房，夏天好买卖，冬天歇着。后改成铅板棚，经山东大鼓李雪芳（民国初年山东大鼓名艺人）等，在园中唱大鼓，一度为落子馆。他们父子三人（父子二人给李雪芳伴奏）能受劳苦，李雪芳能叫座，很做了几年好买卖。这二年天桥的落子馆有增无减，李雪芳又重离爽心园，大老魏（即魏春莲）又约来了一帮唱河南坠子（河南坠子又叫坠子书，产生于河南本土，约形成于清道光年间）的，重整旗鼓，又热闹起来。记者日前工作完毕，往天桥巡礼，偶至该园，正赶上崔月楼、孙金仙对唱《许仙借伞》，孙金仙俊秀貌美，崔月楼尤为艳丽，她们是河南人，未唱先道白。崔月楼说："时才陈桐玉唱了一段《南阳关》，很是不错，换上学徒我来，伺候众位一段河南坠。"妙在子字不说。她说："唱好唱歹，大家包涵着听。"说完了，弦子一响，他们弦师拉极长的过门儿，两个坤角，先来阵"咳……"，最妙是咳完了的八个字，真清楚："闲言莫论，归了正文。"河南的乡音，能使人听明，实是不易。她们唱这八个字，倒把喉音放大了，往起处提，声调尤妙。崔月楼的青蛇，唱许仙的模样，用怀来辙（十三道辙中的一辙），诙谐滑腔，惹人发笑，小妮子所以能受台下的欢迎。孙金仙唱功细腻，身段传神，可惜本钱有限，嗓音稍窄，美中不

足矣。花琴舫是武坠子（河南坠子分为文坠子和武坠子，文坠子主要以唱词来表达段子或故事的内容，唱腔比较平和；武坠子则唱腔嗓门大，起伏、动作比较大，演唱内容也不同，基本上唱的都是武段子），一段《战长沙》关黄对刀，嗓音有起落腔儿，发托卖像，如临战场，最为动听。她们这十几个坤角所唱的玩艺儿，与赵金兰等大不相同，较比姚俊英（久占北京的著名河南坠子演员，后来加入北京曲艺团）等唱的，有过之无不及，好听哼哼咳咳的对了劲了。

（《现代日报》1937年3月5—6日第3版）

北平的落子馆

天津的落子馆，势力最大，均能持久，其原因是天津的小班妓女都得会唱，不以唱玩艺儿生财，专以唱玩艺儿引客。每一家落子馆都有几十家小班，各班的妓女都天天去唱，凡是中华落子馆〔天津的中华剧场曾名中华坤书馆、中华落子馆、中华茶园、中华戏院，坐落在今天津和平区南市，建于清光绪二十九年（1903），经理为魏鸿宴〕所属的班子，门前都有中华部某某班的字样。这些班中妓女，姿色美丽，唱的再好，哪能不上座儿。天津落子馆，虽是贵族化的娱乐场，但是所卖的票价极廉，倒有点平民化的意思。在民国十年前后，中华落子馆才卖一毛钱，由开场至末场，能听几十段玩艺儿，并且大鼓、梆子、二黄、西皮、蹦蹦、清唱、彩唱，极有兴趣。各小班子与落子馆彼此合作，各有利益，哪能维持不住，

开几十年的馆子没歇过业的,真有几家儿。北平的落子馆,不惟没有天津势力雄厚,说起来亦极可怜,北平的落子馆抓艺儿不如天津,各小班的妓女亦都不大到他们那里唱,各班主人亦与他们馆子毫无联络,大有黄河为界,两国分兵的意味。

北平的落子馆现在家家不景气,只有些养家,请人教他们的孩子学习大鼓,往各馆子去唱。这种鼓姬(旧时对演唱大鼓书的女演员的称呼),是在色相优劣,与有人捧没人捧而已,其艺术如何,倒无人研究。在民初的这几年与民十前后,女落子馆很兴旺过一阵,马艳芳的梅花大鼓、刘玉玲的西皮二黄、刘蕴乡的文明大鼓、刘翠仙的京津大鼓、王瑞喜的时调大鼓、于瑞凤的太平歌词,都有人欢迎。其后果银宝、靳凤云、希翠云等,亦都红过几天。现在这些坤角,从良的、出外的、已然没了的,全都没有了。各落子馆中,只剩下色艺平常的鼓姬,又赶上如今衰落的时光,家家冷静,几不可支持,都是苟延残喘了。现在的鼓姬,方红宝、连幼茹(有说连幼茹姓联,叫联幼茹,自幼随父学唱莲花落,后专为京韵大鼓演员)(倒不是连阔如)、金玉芳等,唱的虽好,都不进落子馆,专上杂耍馆子(旧时演出曲艺、杂技的茶馆),虽有叫座的魔力,落子馆亦占不着什么好处啊。郭小霞(梅花大鼓老艺人,与京韵大鼓艺人方红宝、河南坠子艺人姚俊英并称"华北三绝")、李红楼、李兰芬等,虽然色艺两全,亦都久上杂耍馆子,及至到了落子馆,捧主亦不见多,还是杂耍馆子有阔座,能够捧角儿。

(《现代日报》1937年3月7日第3版)

落子馆中拿扇子的

在各落子馆，有一种人手拿一把扇子，上面写着《闹江州》《大西厢》《华容道》《马鞍山》等等的段子，凡是来听玩艺儿的人，他们都拿扇子过去张罗，教听曲的人们点唱儿［调侃儿叫戳活儿（旧时听戏、听大鼓书，选定戏目曲目并指定某人演唱叫戳活儿）］，凡是熟座，姓名职业，钱花的多寡，专捧哪个角儿，他们都知道的详细，只要去过一趟就能认识，目力之佳不让神眼计全（评书《施公案》中的人物）。如有人戳活儿，教某某坤角唱段玩艺儿，他们必喊："有题目，教某某姑娘唱一段×××。"据我知道的，干这行的有全国华、鲇王、三胎害等十几个人，鲇王能写能画，沉稳好交，久占天桥王广福斜街各落子馆儿；三胎害，久占青云阁玉壶春，人缘最佳，极有义气。年前焦德海卧病在床时，他就往各处奔走，代焦筹款疗疾，至焦死后，与刘德志［有说刘德智，相声艺人，1951年曾参加赴朝慰问团，归国后随抗美援朝后方宣传队赴西藏演出，相声名家郭启儒的师父］又极力向顾曲家募款，其对于艺人之义气是好极了。他们拿扇子这行人，亦有不拿扇子的，凭嘴代说，鼓界人都管他们叫"嘀活的"，是否能嘀咕，非我所知也。

（《现代日报》1937年3月9日第3版）

大鼓的源流

各杂耍馆子，各落子馆儿，后台都有张神桌，上有牌位，写着："周庄王之神位"。据说他们唱大鼓的祖师是周庄王（指东周时期的庄王姬佗。据传说周庄王击鼓化民，但是关于击鼓化民的具体含义有不同的理解，一般认为是庄王采取非常新颖的法制宣传的形式。周庄王为了教化百姓，宣传法制，派了四名官员，分别携带红、蓝、白、黄四种颜色的鼓，各自到那些治安状况比较差，流氓小偷、捣乱分子以及不忠不孝的人较多的村子，以说书讲故事的形式宣传国家的政策法规。这种新颖的形式非常吸引人，取得了良好的效果。调查发现，凡是讲过故事的地方犯罪率明显下降，有的村庄甚至出现了路不拾遗、夜不闭户的情形，因为这个击鼓化民的故事，周庄王成了说书人的祖师爷），凡是唱大鼓的男女角儿，在未登台之先，都向周庄王的牌位作阵揖，然后才上台，这种意义就是：求祖师爷赏饭，保佑着到了台上，别出什么错儿，由他们这样尊敬周庄王以及供奉周庄王，推测起来，他们是信仰周庄王，公认周庄王是他们的祖师。这位周庄王，离着现在有三四千年了，当初这位周朝的皇帝，都是命他的大臣击鼓化民，他们唱大鼓的，在早年亦不唱《活捉三郎》《大西厢》，当初唱的玩艺儿都是与历史有关的东西，看轻了是唱曲儿，给人消遣解闷；看重了，唱的玩艺儿含着一种教化的意义。好曲儿能维持礼教，正风化俗；不良的曲儿，使人听了伤风败化。唱曲的艺术、唱曲的词料，与社会的风化大有关系，岂可轻视呀。

那大鼓的形式，板的尺寸，都有一定。鼓是分阴阳两面，镶的铜钉，按着文王百子图（传说周文王有很多儿子，等到路边捡到雷震子的时候，

他已经有九十九个了,加上雷震子,正好一百个,所以说文王百子。古人的观念是生得越多越好,子孙满堂被认为是家族兴旺的最主要的表现,周文王生百子被认为是祥瑞之兆,所以古代有许多百子图流传至今,百子的典故最早见于《诗经》),共是一百个;鼓的带子,是六根竹竿做的,如若往台上一支,其缩展之力要均匀,鼓放在架上要平正。做那东西,亦是三角学的法子,其中的奥妙是做得了,要上下两平,不准一方低一方高,才肯为了也。工艺的进化虽快,会做这种东西的还是不多。据人传说,早年唱大鼓的,都用小矮木架在桌上支鼓,不准用这六根竿的高架,这高架是"穷家门"乞丐的东西,外门人用,得给他们钱花。到了如今,国家政体改变,封建的势力打破了,这种东西谁愿使谁使了。唱大鼓的所用板,有铁板,有木板,铁板不论,只说那木质的,又名藜花筒,从前是五寸八长,到了现在是按着唱角儿的手儿大小定其尺寸。本来是应当这样,用东西要取其长短适用为对,如若小姑娘用大木板,那亦不便利。可是我数他们鼓上的钉儿,亦不是一百个,这种制度,现在亦是打破了。

(《现代日报》1937年3月10—11日第3版)

谭俊川与宋少臣之技艺不同

踢毽子的玩艺儿,在清室的时代,是吃喝玩乐中最好的一种消遣法。闲散阶级中的人物,有铁杆老米树,没有事儿扔个石头、踢个毽子,又长筋骨之力,活泼身心,亦算是柔软武术。在早年好此道者大有人在,自从

国体改变之后，方字旁人都忙于做事，会踢的全放下了不踢，不会的又少于习学的，踢毽子的几乎没有了。宋相臣、谭俊川（清末最具有代表性踢毽子的人物，人称"毽儿谭"，一口气连踢六千下，接连不断变化，多套花样，因此又被后人称为"翔翎泰斗"。他把自己踢毽子的艺术写成《翔翎指南》一书，于光绪二十八年发行，这是我国第一部也是唯一一部"毽谱"。翔翎是北京人给毽子取的名字），现在年岁都过了花甲，在光绪年间即是踢毽子中的健将，彼时和嗜此道的人争奇斗胜，必有兴趣。到了如今，他们能凭此种技能挣钱养家，真是艺业压身，胜似积金，有一技之长就能吃饭，这话是不假呀。在前几年，天桥、各市场庙会，常见谭俊川踢毽子，现今不见了，不知何往。日前记者因事赴津，在中原公司的游艺场内见着此老，别看他的年岁见老，功夫没放下，腰腿活动灵敏已极，踢几样儿仍有可观，只是他不懂老合（现在可以说江湖人即老合，请读者去思考）的门道，见好不收，使的气力时常过火，实为美中不足，使人乏味。

谭俊川身体瘦小，踢时灵便，其可称道的，就是踢时有准、稳、巧、妙，四样特长而已。宋相臣人诚实，知进退，不狂傲，谦受益，满招损，他是得着好处。其子宋少臣，细条身材，两条腿长，踢起毽来姿势最美，台下的观众对他练玩艺儿时，看着不担心，坦然自在，实是他的功夫用的深，踢的特别利落。最奇的是他能在毽子之外添上特样的玩艺儿，能在条凳子上踢毽儿，有三种绝技，一是手持小瓷碟，用脚将碟踢在脑袋上，再将一大铜币用脚踢于碟内，然后还用前后左右踢法，将三个毽儿都踢起来，一个个的落在碟内，其稳准之妙，出人意料，实是不易，亦是他独创的玩艺儿。台前的人缘亦好，白云鹏每逢组班时，外埠去，必邀他同行，南京、上海、天津、济南，宋少臣亦都献过艺，处处落好，少年人能

够如此，实是不多。如若不自满，再往深里研究，在艺术界中可称头把手，"翔翎大王"的雅号不求自来。有好看他的玩艺儿的，东安市场德昌茶楼（东安市场南花园东楼上，1933年开设）去瞧吧。

（《现代日报》1937年3月12—13日第3版）

大鼓单弦中的十三道辙

戏剧曲词，都离不开十三道大辙（十三道大辙，用在北方说唱艺术中，目的是为了使诵说演唱顺口，易于记忆，富有音乐美，即十三个韵口），唱出来的玩艺儿，不论是什么，都以合辙押韵为美。在他们唱玩艺儿的人，对于十三道辙极其重视，平常的艺人都爱唱辙宽（辙韵占的字多，好找辙，唱的更顺口，叫辙宽）的玩艺儿，有句俗话：通不通，不中冬，是中冬辙最宽；梭博辙、一七辙、灰堆辙，都是窄（这个辙的字少，不好唱也不好找）的辙口，有嗓子、口齿好、能咬字、有喷口的好唱手才是用这些辙口。可是艺人的曲词，多是口传心授，学哪段玩艺儿，师父教的是什么辙口，他就唱什么辙口，一辈子亦不改换别的辙。早年的单弦大王随缘乐（清末八角鼓艺人，原名司徒瑞轩，原为票友，吸收了多种曲调加以改造为曲牌，使单弦自八角鼓中分化出来，成为独立的曲种），与德寿山（单弦艺人，以自弹自唱单弦牌子曲著称）、全月如（生于19世纪70年代，单弦艺人，兼唱联珠快书。幼年时学过昆曲丑角，手眼及身上功夫训练有素，后来加入八角鼓票房走票）。他率先改变传统唱法：一人击

八角鼓站着唱,另一人坐着弹三弦伴奏。他十分强调精气神在单弦演唱中的重要作用,演唱生动泼辣,韵味十足,精神饱满,新鲜而有朝气)等唱曲的时候,一段玩艺儿,能改几种唱词,几样辙口,什么辙窄、什么辙难唱、什么辙好听,他们就唱什么辙。那些个艺人,都不平凡,都是特殊的人才。到了如今,再找那样的唱角儿,几不可得,简直没有地方找去。艺人有才干的,亦是少有啊。

什么是十三道辙呢?梭博辙、灰堆辙、江洋等辙是也。前些日子,北平电台的单弦,曹宝禄(1910年—1988年,单弦八角鼓表演艺术家)唱了一段《卓二娘》,那就是江洋辙,所唱的辙口如下:"好一个有名的卓二娘,一心要嫁宋东强。也是她胸有成竹,可并非是妄想。非叫那浪子回头,才能家业富强。二娘才智无双,况且人家不要他彩礼,还给他半分嫁妆。到吉期也别管花轿马车都不必细讲,再者唱单弦的也管不着他们夫妻拜花堂。二娘过门后可就把家业当,也无论大小事件都与她丈夫商量。对待下人是宽宏大量,因此上人人皆说贤良。你看她兢兢业业伺候夫郎,说不尽百般温存都顺着他的心肠。不像当初的妻妾扭头别棒,若将房帏事儿为喜坏了宋东强。这一日夫妻无事对坐在兰房,二娘说我有几句心腹话与你商量。只因我新来乍到,有话不敢讲。"这段牌子曲,娘、强、想、双、妆、讲、堂、当、量、良、郎、肠、房,等等的字音,都是江洋辙中用的音韵,还有快书中的灰堆辙的玩艺儿。

快书(这里指的是联珠快书)这种玩艺儿,在早年很兴旺过一阵,其受人欢迎的原因是:满清末叶,弦子书的玩艺儿普遍了故都,那种虽然有人爱听,亦有人嫌他们唱的过慢,急性人听着不相宜。有能改革艺人歌曲的,乘势投机,弄出联珠快书来,故人听着工夫不大,玩艺儿唱的多,没

有过门儿，时间经济，货高价廉，大受旧社会人士欢迎。唱这种玩艺儿，必须口齿伶俐，气力壮，嗓子有分，才能像连珠不断，一气呵成。这种玩艺儿总不如大鼓，费力不讨好儿，就是因为"皮儿厚"（鼓界人以唱的曲词，听主易懂，言浅薄，理义深，调侃儿叫皮儿薄；管言深、词义广，听主不易懂的，调侃儿叫皮儿厚）。盖鼓界人，皆以皮儿厚的玩艺儿为雅，但因不受欢迎，都学皮儿薄的曲儿；唱皮儿厚的曲儿能走得通，白云鹏、金万昌数人而已。快书（指联珠快书）原就不普遍，皮了又厚，到了如今，在杂技场中，唱这种玩艺儿成为垫场活儿，会唱的艺人亦不甚多，从前有常旭久，现在有曹宝禄。

常旭久身高面大，台风最好，嗓音豁朗，有真本钱，唱快书成名，可称头把交椅，鼓界人又说他的玩艺儿是炖肉缺少五香料儿。曹宝禄的气力足，嗓音能起能落，唱时不间断，继常旭久之后当属他了。前几天听他唱了一段《舌战群儒》（《三国演义》中精彩篇章），很是不错，他唱的是"后来儒子最精微，论黄数黑又何为。堪羡当年诸葛亮，言如利刃逞雄威。舌剑斩来不见血，唇枪刺去可扶危。（几句诗词，下改板）荆州刘表命残摧，玄德江夏避曹贼。东吴遣使来吊祭，特意前来探安危。吴使子敬将城进，玄德迎接把他陪。略叙寒温宾主礼，子敬开言问曹贼。玄德公请出孔明来相见，二人谦让把座归。子敬便问曹军事，说先生一定晓安危。孔明说曹操奸计我知晓，不过我将寡兵又危。虽然暂时居此郡，将来定把旧业恢。打算苍梧将兵借，养精蓄锐正军威。子敬闻言说不必，苍梧兵力过单微。不如同我把吴侯见，两军合力破曹贼。玄德故作推辞状，这子敬一定要约同孔明回。子敬孔明商议定，辞别了玄德把船催。二人登舟风帆顺，弩箭离弦恰似飞。不一日来到柴桑郡，二人登岸向馆驿归。子敬先把

孙权见，正遇张昭劝降贼。他说道：曹操奉着天子命，堂堂圣旨怎能违。况他带领雄兵众，千员战将指旌麾。特恐主公难找胜，反要细说累安危。子敬闻言心诧异，说子布言词太微卑。可恨我国这些谋士，异口同音要降贼。子敬躬身来见主，孙权便问军情可探回。子敬曰：大概虽知须计较，主公岂可去降贼？众议纷纷皆懦弱，长人的志气灭已威。孙权闻听将头点，说子敬的言词果壮威。立起身形朝里走，子敬背后紧跟随。外面诸官多惭愧，把一片劝解的心肠火化灰。（诗白）子敬忠心赤胆魁，不肯降曹把主亏。他说欲询曹军事，可向诸葛细问追。孙仲谋一闻此言忙问道：莫不是你同卧龙一同回？子敬点头说正是，孙权说明日见他探安危。且叫他看看东吴英杰众，子敬领命自回归。次日请到诸葛亮，众多谋士把他陪。"

（缺一期）

但只见密密层层高堂满座，峨冠博带整齐严肃，文质彬彬相貌堂堂丰神飘洒气宇轩昂甚魁巍。众人相见先施礼，谦让宾主献茶杯。张昭说：先生高卧隆中内，自比管乐赛盐梅，先生自出茅庐后，刘豫州反倒挫军威。想当初豫州皇叔割据城池纵横寰宇，今得先生反不如前一见曹兵不战自退。逃走樊城兵败当阳计穷夏口，有家难奔有国难投无处归。孔明说：兵家胜败原无定，小人怎识君子为。那时节吾主皇叔军败海南寄迹刘表兵不满千将只数人，新野小县人民稀少粮食俭薄甚微。到后来博望火攻白河放水夏侯心惊曹仁胆裂东逃西窜弃甲丢盔，上天无路入地无门大败回。张昭闻言无一语，蓦翻离座挑双眉。问道：曹操屯兵百万，龙骧虎视振军威，先生有何计破？孔明说：自有良计破曹贼。他不过蚁众乌合残暴凶健狐假虎威，我军虽败退守待时不似江东兵精粮足长江险固犹欲劝主屈膝降贼，不顾廉

耻怕死偷生自倾颓。一席言语把虞翻问，默默着惭把头垂。不见那步骘薛综陆绩严畯

（后缺）

（《现代日报》1937年3月14—16日第3版，3月18日第3版）

滑稽单弦群信臣

单弦这种曲儿，在随缘乐演时，就以当场抓哏、曲中串包袱（相声术语，指的是经过细密组织、铺垫，达到的喜剧效果，包袱是逗笑观众的主要部分），使聆音的人们裂瓢儿一笑，他所受人欢迎的，亦是能逗乐儿。继他之后的艺人，有此魔力的德寿山，很是不错。到了群信臣（随缘乐收徒传艺，徒弟中有群信臣）又别创一派，报上写："滑稽单弦。"他的玩艺儿，我很听过不少，最好是他的台风，面貌冷静，将人逗笑了，他不裂瓢儿（不乐），这种特长实不易得。可是他的嗓音亦不豁朗，形容的姿态引人发笑，发托卖像警人。《四郎探母》的词儿，唱功不怎样，做功倒很好，我听过他一段《高老庄》实在可听。我将他的唱词写一段，岔曲头儿："内丹图列在四大奇书，也无非劝人行善莫胡为。《西游记》无非是丘祖笔墨把心机使碎，愿迷人跳出苦海莫堕轮回。唐三藏奉旨取经为的是超度怨鬼，受尽了百般磨难不把心回。这一日在高老庄遇妖精在高宅招赘，孙行者施法力才把妖精收回。高员外将孙行者带在后院，他变了假小姐躺在罗帷，暂且不表，把妖精说一回。"

（缺一回）

妖精闻听说：我的丈人他不对，待你的女婿心眼透着黑。我上你们家来可是无端受累，卜地拔麦子捎带又把柴背。摇煤扫地外带挑水，哪里当娇客分明是碎催。小姐谁叫你长得不错，到底三位姑爷一担挑你可比的谁？妖精说：要将模样数我头一位，三位姑爷一担挑你说比不上谁？我本是通关鼻子牙齿微碎，轻眉毛大眼睛微然有点墨黑。耳大垂肩我有王侯之位，尿（suī）泡肚子大我膛里比他们肥。任什么不说咱们先睡，上得床放下罗帷。猴儿变的假小姐现露本相，妖精一见要撒尿（suī）。妖精抹头往外跑，悟空后面紧紧追。妖精跑到云栈洞，拿起披甲戴上盔。悟空说小子你真要菜，看你这打扮就是找雷。我拿你就把汤锅送，好大分量膘满肉肥。我拿你的肉炸酱，拔下你的猪鬃把刷子勒。伸手开膛取下水，馄饨吊子炒肝香烂又肥。妖精说：你小子嘴头来得损，通名道姓你是谁？悟空说：姓孙。妖精：你是孙九，别蒙事哇，你的师父他是谁？

悟空说：我的师父唐三藏，西天取经把善为。妖精闻听取经的到，扔下耙子卸甲又丢盔。走进前来忙下跪，望求师兄把我收回。悟空：你若真心为善烧山寨，跟我们西天路上把善为。妖神登时放把火，云栈洞登时之间化作灰。妖精好伤悲，抛家失业任什么没有，赤手空垂独剩下耙子脊梁盖上背，炒肝兑水熬心又熬肺。悟空开言道，叫声大老黑。快快跟我走，千万莫累赘。好乖乖好宝贝，别拉屎别溺水。见着师父卜一跪，转过身来泪双悲，跟我又把高老庄回。悟空说：师父……我把妖精犯带到，您是罚他的苦力，还是叫他交罚金，任您意为。唐二藏说，普哉　，儿丁　悟说孽障……他也是你的道行为。妖精闻听慌慌忙下跪，望求您把弟收回。妖精一说他的历史，就将观音大士为何点化，叫他等候取经人，观音大士

赐他的法名叫他悟能，就细说一遍。

师父……您得大发慈悲。三藏说：既然观音大士赐法名叫作悟能，为师我再赐法名叫作八戒，走近前来细听戒规。唐三藏发慈悲叫八戒听戒规摩顶，受戒多一会念一声，南无摩诃般若波罗密，诵动灵言念大悲。念罢经文红轮西坠，次日清晨日转东回。唐三藏叫声八戒把马备，大喊一声把马备。丈人哪，叫一声老泰山细听一回。我跟着师父当苦力，到西天取直经去把善为。好好看家莫贪睡，叫你女儿独守素罗帷。千万别叫她打扮的美，别叫我老猪驮石碑。别叫门前排洋队，遇见印度比我还黑。见了唐王我急忙告退，奉旨还俗好把家回。他这段玩艺儿，按着十三道大辙说，是灰堆辙。

（《现代日报》1937年3月30日第3版，4月1—3日第3版）

评春两做的艺人

吉评三，外号叫"吉三天"。吉评三是清末光宣（光绪、宣统）时北平撂地的艺人，以说相声为业，他所说的玩艺儿《拉骆驼》《菜单子》《滑梁子》，是相声行中的贯口活，使这些活儿必须由头至尾，赶板垛（duò）字，一气贯通，吉以此见长。不过有人嫌这路玩艺儿太贫，贯口活只有一部分人士欢迎，不能普遍，相声行人多不以此争雄，亦是这种原因。吉评三系冯六之徒，其师艺名冯崑治（清末评书艺人），与评书界玉崑岚、玉崑永同一门户，是说评书兼做春口者也（说评书兼说相声）。吉评三先

学《苗杨传》[清代以黄三太、杨香武为主线的一部长篇评书,非《清烈传》(清代以胜英为主线的一部长篇评书)],只能上场说三天,至三天为止,他的活儿攒(cuán)底了(下边没有会说的书了),不能再说,故都人士皆以吉三天呼之。民五(民国五年,即1916年)时曾一度入新世界,将有起色,即走各商埠码头。滑稽大王万人迷,在沪因语言不通,失败而还。吉评三在杭州、上海等地大受欢迎,江湖中人说他的地理簧(根据你是哪里人推测你的职业,说白了很简单,就是见多识广)清楚,能咬浑碟子(说相声或说书的艺人如果是北京人,口白清楚,外省人说书怯口,调侃儿叫浑碟子),会说南方话为其特长,惜以他不善理财,在南省红了几年,赤手空空,返至津门,仍在各杂技场献艺,不知目下还是说三天否,亦许年深艺长三天加番了。

(《现代日报》1937年3月24日第3版)

范瑞庭之春中串戏

　　平地茶园雨来散，那是云里飞（原名庆有轩，又名白庆林，清光绪末年至20世纪30年代在天桥演出滑稽二黄的艺人）的玩艺儿，继其后有栗庆茂，有人称他"假云里飞"，噫，云里飞亦有真假吗？这不过是谁先谁后，先到为主，后到为宾罢。其实他们这种相声串小戏，亦不自老少云里飞为始。在清代光绪中年，在各庙会说相声的，有个范瑞庭，时人以小范呼之。他对戏剧通经，生旦净末丑，均有心得，口齿清白，嗓音宏亮，能唱几十出戏。有票界贫人，龄其结合，露天献技，大唱二黄，只是缺少烟卷匣子的盔头。小范连说带唱，戏中抓哏，很兴旺过一阵。至今小范不在，其徒焦少海（相声艺人，焦德海之子）、小聂（原名聂闻治）等，仍在津埠以说相声为业，老云里飞小云里飞父子三人，《探亲家》《三盗九龙杯》，平地茶园，亦在小范之后也。

<div style="text-align:right">（《现代日报》1937年3月26日第3版）</div>

书痴之迷

北平这个地方，在早年评书馆子林立，家家书座满堂，亦平民化嗜好中消遣事也。有某饽饽铺的师傅好听评书，柜上规矩极严，昼间工作，夜则禁出，他在合柜人安歇后，必跃墙出，往书馆去听《三国》，其书瘾之大，不弱于鸦片了。一日正在工作时，有同时伙友闲谈，说曹孟德在当阳时，领有八十二万兵，势力真是不小。他听见了，向人辩言，说你讲的不对，曹操在那时实有八十三万人马。这人坚认八十二万，二人争论不已，直到炉中饽饽煳了，方才醒悟，炉中尚有月饼，大声说道：要不是月饼煳了，倒要和你抬定杠了，究竟是八十二八十三，可惜十六个月饼糟践了，你说什么，少一万人马，亦是不成。后来他终为书瘾误事，被人辞退，而愤改行，以说书为业了，书痴之瘾实是不小啊。

（《现代日报》1937年3月27日第3版）

社会调查之一　老豆腐锅伙

各街巷有卖老豆腐。一碗豆腐,再加花椒、酱油、韭菜末儿,滴上点辣椒油,三大枚(时期不同,钱币的换算方法也不同,当时三大枚是很少的钱,按现在说也就是几分钱)的价儿,本不贵,一般劳动人们,饼子窝头,来碗老豆腐,就能当饭。这种吃食就仗着辣椒油,一辣解三馋,吃到嘴内真能口口儿香甜。老豆腐也是平民化食品之一,做这种买卖的涿州人居多,几元钱的本儿,置份挑儿(tiāo,就是担子,用肩担着,旧时以给人挑货物行李为业的人,用竿子把东西举起或支起,扁担等两头挂着东西),往老豆腐锅伙(旧时单身工人、小贩等组成的临时性的、设备简陋的集体食宿处。在有些地方,旧社会混混儿们盘踞的房子据点也叫锅伙。老豆腐锅伙就是卖老豆腐的小贩临时性的住处)去住,熬一锅豆腐,早晨出挑儿(卖老豆腐的小贩出门去卖),只给锅伙主人(开锅伙的人)三十六枚,住房不花房钱,使煤水等物都在其内;夜间出挑儿,还便宜二大枚,三十四枚就成了,他们的规矩是出挑儿给火钱(住房、用煤、用水等都在内的费用叫火钱),几天不出挑儿,分文不给。这种锅伙屋子是便利极了,每斤豆子不到三吊钱,熬得了能卖十几碗,八吊多钱,除去零杂能看三四成利。在夏天有能卖十几斤豆子的,至不济也卖六七斤豆子;到了冬天营业不振,也能卖三分之二,较比夏天只差一成买卖。现在京市

（指北平）的豆腐锅伙，四九城（北京的四九城指皇城的四个城门、内城的九个城门，意思是北京城门的总称，所以北京人说四九城就代表整个北京）都有，自从地方当局极力安定人心，维持市面以来，他们锅伙里还没有不出挑儿，平均起来，每人能卖六七斤豆子，所赚的利儿维持生活，绰绰有余哪。

（《现代日报》1937年11月2日第2版，11月3日第2版）

评书问答

【答吴君芳甫】拜读来函,内云执金吾之吾字,应读御;盖延之盖字应读赫,敝人当即改正,此后仍盼吴君勿吝珠玉,源源赐教,望将贵址示知,以便趋拜面谢。

【答张君煦春】读君来函,系为听户,尽量多听起见,欲求延长讲演时间,按台(广播电台)方加演评书,不报广告,即是增加听户兴趣之意,现在双方约定一小时,各有限制(民国时期的广播电台和现在管理办法不同,演员播出节目,要从电台购买时间,电台是要收费的,规定了时间不能随意更改,演员在广播节目中投广告,收取商家的广告费用),势难延长讲演时间,日后如有延长机会时,当为各界人士谋之,以尽余兴,借答雅意。

(《现代日报》1937年11月12日第2版)

【答冰雪轩君】来函厚爱十分感谢,乐天(连阔如,号乐天居士)即是我也,此后仍请源源赐教。

【答东四丁字街四十二号张子亨、董金波、王春林三君】来函赞扬感甚，惟自愧材短，无所贡献，此后当努力求进，借艺献身而答雅意。

连阔如

（《现代日报》1937年11月14日第2版）

陈君克能来函，所问敝人批命（批讲命理）在于何报，答在《现代日报》，乐天居士即是我也。

（《现代日报》1937年11月15日第2版）

【答吕公枕君】来函问敝人白昼在哪个书馆讲演，欲听我的评书。现在没上馆子，仅夜间电台播演《东汉》。

【答吴劳甫君】来函问《东汉演义》中云台三十六将，二十八宿之外尚有何人。答有破军星邳君章、武曲星马援、罗睺星纪敞、计都星苏成、七煞星任尚、黑煞星李轨、南斗星陈起、北斗星周宗八将，与二十八宿岑彭、马武等共为三十六将也。君听至云台点将时，就知道了。

（《现代日报》1937年11月16日第2版）

卧佛寺街四号，小朋友工宜庚来函，要我准八点开书至九点止，不可减少十分或五分钟，保全时间上信用。答：这种讲演时间不足，只有两

次，一是电台机件发生障碍，修理时间略晚些；二是我的表快，欠了五分钟。现在我换了个表，走的不快，一定使你满意。

新街口八道湾八号于宅道世间人来函，问马武（辅佐刘秀灭王莽复兴汉室的云台三十六将之一）独颖阳宫时，中箭落马，不知何人射出此箭。答：我讲演时已然说了，"来支冷箭射中了马武的战马，马负痛难挨，将马武扔下尘埃。古之冷箭，如今时乱军之流弹一样，何处来的，不易知晓，想系莽军（王莽篡汉为新朝，此处说莽军是指王莽指挥的军队）射手发的"。此事不止一人来函质问，各听户也有此议论，答君一人，各界听户疑团亦消灭了。

（《现代日报》1937年11月27日第2版）

西安门内后达里十七号张达天君，敝人曾见《三命通会》卷七论人貌性云："东木色青味酸主仁，南火色赤味苦主礼，西金色白味辛主义，北水色黑味咸主智，中央色黄味甘主信。"敝人研究命学（命学，即周易命理），当明此理，电台所言之五行 [五行，也叫五行学说，是认识世界的基本方式，五行的意义包含借鉴阴阳演变过程的五种基本动态：金（代表敛聚）、木（代表生长）、水（代表浸润）、火（代表破灭）、土（代表融合），古代哲学家用五行理论来说明世界万物的形成及其相互关系，它强调整体，旨在描述事物的运动形式以及转化关系。阴阳是古代的对立统一学说，五行是原始的系统论]，乃以大多数人食性而言，非关命理（即批解命的理论，源于《周易》，俗称算命术）。君既通命理之术，勿吝珠玉，

仍请源源赐教。

宣内头发胡同于女士，来函收到，容批完时再为寄去，请略俟句日。

天津法租界四十号路六十九号某君，来函问：现在二十八宿（指《东汉演义》中辅佐刘秀灭王莽复兴汉室的二十八员大将），出头者有几人？答：氐土貉贾复、箕水豹冯异、鬼金羊王霸、角木蛟邓禹、女土蝠景丹、虚日鼠盖延、星日马李忠、危月燕坚谭、毕月乌陈俊、井木犴姚期、奎木狼马武、参水猿杜貌、尾火虎岑彭、室火猪耿纯、耿弇等十数人也。

<p align="right">连阔如答</p>

<p align="center">（《现代日报》1937年11月28日第2版）</p>

西直门小五条六号，苏耀堂、桂润斋、赵景元、陈长江鉴：诸君来函提议，要我在讲演《东汉》时，加演小故事，劝化世人，宣扬孔孟之德教。诸君如此热心，爱护社会人士，我更愿意了，这事当遵来函进行。

西城宫门口蔡世霖君鉴：来函问隗字应读何音？答：应读奎（kuí）音，国语国音是新的读法，至隗之名字系嚣字，来函肃字是错了。

西城砖塔胡同白君鉴：来函之捐字，当改损字；剑箭之音，恐难分析为二。

德外义和店胡同三号王砚盦（ān）君鉴：来函所问乃暗侠焦雄所送之信，此人往刘秀巡视河北，焦雄行刺时可以说明。

花市牛角湾十四号王永来、赵国祥：来函收到了，周复函。

<p align="center">（《现代日报》1937年12月10日第2版）</p>

前门内三眼井十五号某君：来函要拜我为师学习说书，你的志向我很赞成，不过我还没到收徒弟的时期，以后我的艺术有了进步，至授人职业，使人能够谋生，不误人光阴时，再为函商。

前门内后细瓦厂二十七号言穆道君来函，因为染病在身，医嘱静养，必须早眠，要求我将说《东汉》的时间提前在六点至七点讲演。这事因有限制，实难从命。我想听书事小，养病事大，还是静养为是。养病日少，听书日多，以后还有再听《东汉》的机会，何必忙于一时，愿君三思，勿再耗神，早日恢复健康。日后再说此书时，再为函约，谨此敬复，不知二君以为何如。

<div style="text-align: right;">连阔如</div>

（《现代日报》1937年12月15日第2版）

各界诸君来函探问电台演播《东汉》如何，均皆收到，略候三二日答复。

<div style="text-align: right;">连阔如谨复</div>

（《现代日报》1938年1月10日第2版）

附录　连阔如先生谈艺记录

我们说的书口，有一种书我们管它叫"墨刻"，《三国演义》这样的书就是。它都是经过人写的，那会儿没有铅字印刷，都是木版印刷，所以叫"墨刻"。这种书，我们说书的说就挣不着钱，因为多好的"扣儿"后文的情节观众都知道，留不了悬念。您比方说赤壁鏖兵，火烧战船，把曹操八十三万人马给烧成那样儿了，张飞、赵云杀了一阵，然后关云长在华容领五百儿郎把曹操挡住了，那样的"扣儿"是再好无比的吧？可是观众放心，都知道后头准把曹操放了。早年说书都是为了挣钱养家糊口啊，指着"扣子"拴住观众呢；可是观众这一放心，今儿有二百人听书，明儿也许就剩五十人了——就说能剩一百人，那比头一天也得少挣一半儿钱呐！所以说书的人说书非常讲究"扣儿"，有"碎扣儿"，有"大扣儿"。在这方面，《东汉》这类书，比《三国演义》就有优势。

过去说书是留一次"扣儿"打一次钱（说评书，书馆的伙计管收费，拿着小笸箩在听众中边走边收费，叫打钱）。比如我说这段《二请姚期》，头请姚期的时候，刘秀一叫门，邳（péi）彤由打里边儿出来，喊一声："啊，你看，来了！"刘秀一回头，邳彤把刘秀夹胳肢窝底下了。说到这儿一拍醒木，这就是一个"扣儿"，这时候书馆的伙计就该打钱了。听众心里着急啊：这刘秀怎么就让邳彤给夹胳肢窝底下了呀？往下听，往下

听！给宗钱就都留下继续听了。再往下说，邳彤夹着刘秀就走，到菩提岗碰上姚期从那边儿夹着鹿擎着钢鞭来了，姚期管不管这档子事儿？这又是一个"扣儿"，再打钱，刚才留住的观众就继续交了。等姚期跟邳彤打起来了，刘秀喊手下留情，告诉姚期怕家里气死老母，叫姚期赶紧家里看看去，老娘要是气死了，你姚期要邳彤的命我不管，老娘要是没死呢，孤家给你们两下里说和。这儿观众心里就又不踏实了：姚期他娘到底气死没气死啊？这个说："姚母教子有方，最怕儿子惹祸，这让人家堵着骂？门口骂、院里骂、屋里骂的，准得气死啊！"那个说："不至于不至于，咱们往下听先生说。"这他就又往下听了。再往下说，邳彤跟姚期比武，镖打邳彤，这儿也是"扣儿"；说到二请姚期，捆了刘秀，王伦不答应，大伙儿假意赔礼敬酒把王伦灌醉，把刘秀一捆，把王伦也给捆起来了，这儿又是一个"扣儿"。大的情节转折也是这样，比如二请姚期和三请姚期之间，你要是说完二请直接就三请，"扣子"就泄了，听书的主就不听了。怎么办呢？没等三请之前又"飞"出一个"扣子"来：四个喽兵把王伦给救了，王伦骑马拿枪追下来跟另外八个人打起来，这时候又来了一个寨主，什么长相什么穿戴什么打扮什么兵刃，这么一说。久听书的都知道这应该是马武来了，但是说书的可不说，就是不提谁来了。那么到底是不是马武呢？这就是悬念，扣住观众的同时也给三请姚期以及后头的书蓄积了力量。如此往下，一个悬念没完呢又拢出若干个"扣儿"来，越来悬念越多，这样的书听众就必然爱听。

提到二请姚期这段故事，这儿就应了我们说书有句话，叫"书说险地"。如果说王伦来了直接把刘秀救下来，这段书观众听着就没意思了。不能让他救刘秀救得那么简单，跟另外八个寨主打也不能轻易的就胜，胜

得越险、打得越艰难，越能显示出你要夸赞的人物的本事来。我们说传统短打书，有个人物叫欧阳德，六月里他穿着皮袄、毡鞋、戴着皮帽子，就是说这个人练把式有能耐，寒暑不侵。书中的其他哪个人物要是跟这样的人打起来了，那这段书准有意思，听书的观众准爱听；要是俩饭桶打起来，那不就没劲了吗？所以，"书说险地"是一个很重要的处理原则。我们说现代的故事也是这样。比如，我们讲三年抗美援朝的故事，弘扬爱国主义、国际主义精神，有的文艺作品写出来就把美国写的仿佛不算什么似的。我们志愿军要是把一个"不算什么"的敌人给打败了，那就把我们的英雄写弱了。对于帝国主义敌人，应该是有两层说法。第一层，毛主席说过"帝国主义都是纸老虎"，那是说叫你不要怕它；但他要真是纸的，那么不堪一击，就不用抗美援朝打这么多年了。所以第二层，我们的战士真打在前头的时候，管他叫"王牌帝国主义"呀，当时世界上帝国主义没有比它势力更大的了，实际也确实如此。这样两边打起来才能更加凸显出我们的力量来，这在我们写东西来说要尤其注意。

我们说书要想好听，在整体结构的穿插上也有很大的讲究。有一年我发现报纸上有一个人写小说，说我们北京有两派练武的人。一派是八卦派，练八卦拳，这是董海川发明的。他武艺很高，有些练武的人知道他有把式，惦记着"撅"他，把他约出来跟他比试，结果全北京练武的都输给他了，只好跪地上管他叫师父，从此他收了大批的徒弟，大都是好样的。他的徒弟里有一个"眼镜程"，光绪二十六年在东四牌楼看见日本人拿枪打中国人，抱打不平，一顿拳把好几十个日本人打的东倒西歪。董海川死后葬在东直门外自来水公司后头，有碑写着"董海川之墓"，就是这位八卦派的创始人。还有一个门派就是太极门，这一门在北京有个叫杨露禅的

人武艺最高，天下闻名。把式匠当中有"坏人"就在两个门派之间挑唆拎刘儿，见着董海川这边的，就说"杨露禅说了，你们不成"；见着杨露禅那边的，就说"你们太极门的一碰上八卦门的就完"，就为了挑两边儿打起来，倒看你们俩谁成，终于有一天这两边儿见了面儿交了手了。这个内容本来挺好，北京武林为这个事儿折腾了好几年呐，多少人都惦记看看董海川怎么好、杨露禅怎么高，可是这个小说，五百字把这点儿事儿给说完了，这个作品显然是精彩不了的。要是我们说书的说，这可是一段好书啊，要是从结构上穿插着说起来，俩人且得打呢，且见不了输赢呢，可说的东西太多了。这就要求，说书人首先要对书的情节掌握熟，再者就是要掌握说书的一种笔法叫"三碰头"。还拿我说的《三请姚期》举例。刘秀头请姚期，一叫门，邳彤出来把刘秀夹胳肢窝了，情节就是这样，但是我们不能简单的就这么说。我先得说姚期家里的情况：姚期母亲病了，需要人参、鹿茸，没有钱买，大夫给了姚期人参，让姚期进山逮鹿找鹿茸，姚期夹着鹿出山口正碰上邳彤押着刘秀对面走过来。姚期必然纳闷儿刘秀怎么让邳彤逮着的吧？说书的笔法就从这儿走，往回说刘秀因为什么来请姚期，怎么让邳彤拿住。那么，邳彤怎么会在姚期家里呢？再交代邳彤是让店家蒙骗，跟姚期结了"梁子"，这才到了姚期家，没找着姚期碰上刘秀了。按着这个顺序这是一种说法。当然，好的说书人，他处理这几段书是灵活的，先从姚期这儿说也成，先交代邳彤是怎么回事儿也成。总之，是邳彤、姚期、刘秀，三笔书合成一笔书，这就是"三碰头"，书的内容和结构丰满了，观众听着也好听了。

《三请姚期》在《东汉演义》里我们称之为一个小"砣子"，它是一部书的组成部分，既像盖房子的房柁，是重要构件，又像秤砣，一个小砣管

着很大的分量。建房子必须先积累足够的物资才能开始建设，说书也是这样，写小说也是这样。演员也好，作家也罢，必须注意一点一滴的累积。我们说书，需要积累的就是生活，要熟悉生活，把各式各样生活中的事情都丰富在自己的脑子里，用的时候随拿随有；我们说书用的语言也如是，同样一个意思有很多种语言表达方式，谚语、成语、术语、歇后语等等，都要熟知，到用的时候能够挑选出最恰当的一句来使用。比如，说这个人势利眼，看不起人，瞅着人家穷就瞧不起、见着有钱的就巴结，这一堆话的意思，我们用"狗眼看人低"，一句话就解决了。说书的语言最忌讳车轱辘话来回说，这五个字，表达了意思又表明了立场，这就是丰富的语言、灵活的运用。

当然，旧书的说法跟现在的说法不能一样。过去说书是为了挣钱吃饭，不管历史，不知道对历史负责。现在就知道啦，说书不是简单事儿。听书首先不能让人受害，要让听书的人民群众得到教育。全国说书的万八千人不止，就算一个说书的叫上来一百个座儿，全国就得有多少人听书啊！我上电台一天说三场书，听众一天就得好几万，这个数量就不少啦，一旦造成不好的影响，也是会很大的。所以我就花了不少的时间，把现在诸位历史学家的论述、诸多历史书籍资料都看了，改正了我书中很多的历史观点。旧书里有很多是唯心论、天命论，不适合今天文艺工作的需要了，我们劝人向真向善也不一定非要用神鬼的事儿来劝啊。对于这些内容，我们该删除的删除，该取消的取消，实在扭转不过来的，要跟观众交代清楚它的历史背景，以备将来还原历史真面貌。对于书中的人物也是这样，历史人物一个讲法、故事人物一个讲法，但是不管什么人物、什么讲法，要按着科学的观点把历史留下来的问题妥善解决。这个事情绝不是一

个人能办成的,要发挥集体的精神和力量,任何事情都能成功,任何困难都能克服。在此,我们也希望文学家、艺术家们,帮助我们把旧的书目内容改一改。老艺人不见得有多高的文化,甚至有很多不认识字,但是他们有艺术的处理经验和技巧,文学界、历史界的学者们有高度的文化、丰富的理论、深厚的知识。我们合作,把书改成能让观众受到教育、不受误导,这样是与人民有好处的。我们要把旧文化和新文化接上,先把旧的文化接过来,把其中有用的文化遗产继承下来,把走不通的道儿让它到此为止不再往下走,按着新的、能走通的道路再把它发扬下去,把新旧的长处结合起来,再赋予新的生活、新的生命,把真正的艺术遗产接收过来,不让它受损失,这是历史赋予我们的职责。

(据1953年11月20日在中国作家协会的讲座录音整理)